［日］盐见直纪 著
苏枫雅 译

半农半X的生活

华东师范大学出版社
ECNUP
全国百佳图书出版单位

图书在版编目(CIP)数据

半农半X的生活 /（日）盐见直纪著；苏枫雅译. —上海：
华东师范大学出版社，2016.3
（献礼大地）
ISBN 978-7-5675-4924-1

Ⅰ. ①半… Ⅱ. ①盐… ②苏… Ⅲ. ①生活方式-
通俗读物 Ⅳ. ①C913.3-49

中国版本图书馆 CIP 数据核字（2016）第 050869 号

Original Japanese title：HANNOU HAN X TOIU IKIKATA
© 2008 Naoki Shiomi
Original Japanese edition published by Sony Music Solutions Inc.
Simplified Chinese translation rights arranged with Sony Music Solutions Inc.
through The English Agency (Japan) Ltd.

本书中文译稿由台湾天下远见出版股份有限公司授权使用
上海市版权局著作权合同登记　图字：09-2016-109

半农半X的生活
（献礼大地）

著　　者　（日）盐见直纪
译　　者　苏枫雅
责任编辑　许　静　乔　健
审读编辑　陈锦文
特约策划　杜　晗
装帧设计　汪佳诗

出版发行　华东师范大学出版社
社　　址　上海市中山北路3663号　邮编 200062
网　　址　www.ecnupress.com.cn
电　　话　021-60821666　行政传真 021-62572105
客服电话　021-62865537（兼传真）
门市（邮购）　电话 021-62869887
门市地址　上海市中山北路3663号华东师范大学校内先锋路口
网　　店　https://hdsdcbs.tmall.com

印 刷 者　山东新华印务有限公司
开　　本　890毫米×1240毫米　32开
插　　页　2
印　　张　6.5
字　　数　120千字
版　　次　2016年8月第1版
印　　次　2024年8月第2次
书　　号　ISBN 978-7-5675-4924-1/X.009
定　　价　49.00元

出 品 人　王　焰

（如发现本版图书有印订质量问题，请寄回本社市场部调换或电话021-62865537联系）

| 中文版序 |

扎根大地,谦虚生活

盐见直纪

刘洋 译

很高兴这本书能在我所尊敬的中国出版。

今年三月,日本某大报作了一项问卷调查,内容是"你最想深入了解哪位高僧的思想和人生",结果显示,日本僧人空海和亲鸾分列第一和第三位,而中国唐代的僧人鉴真名列第二。

公元六八八年,中国的唐代时期,鉴真出生于江阴县。鉴真十三岁就出家为僧,在唐朝首都长安修行,名望渐高。据说他培养的弟子有四万人之多。七三三年,日本僧人普照与荣睿受命来到唐朝,寻找愿意到日本传道的名僧。但是由于路途凶险,一直找不到合适的人选。直到九年之后的七四二年,才终于决定去拜见高僧鉴真。

鉴真不仅精通佛法,也积极参与救助穷人和病人的社会活动,在民众中拥有极高的声望。两人请求鉴真派高徒到日本传授佛法,但是弟子们纷纷以日本路途遥远为由婉拒。鉴

真说:"为传佛法,何惜生命!"毅然决定亲自前往。

鉴真身为唐朝高僧,决定抛弃一切,东渡日本。而在当时,横渡大海是要冒着极大生命危险的活动。鉴真东渡经历了遭遇暴风雨、流落到越南等五次失败,后来,鉴真还因病失明。即使这样,他依然没有放弃。在公元七五三年,经过重重磨难,鉴真终于在第六次东渡时成功抵达了日本。

鉴真毕生为日本的佛教发展倾尽全力,此外在医学上也颇有贡献,为日本社会的发展尽心竭力,终于完成了自己在日本的使命。鉴真即使双目失明也要达成使命,在今天的日本依然有许多人深深地为他这种生活态度所折服。这其中也包括我。

如果中国的朋友们知道,日本人多数是尊敬中国的,也许会非常意外吧。因为自古以来,日本的许多文化都是从中国学来的。如果没有中国的帮助,恐怕也没有今天的日本。这本《半农半X的生活》,能够在中国翻译出版,也拜中国的优秀文化遗产——汉字所赐。我希望这本书可以成为小小的报恩。

半农半X理念诞生在大约二十年前。我大学毕业后进入了一家非常关注环境问题的公司。从那时起环境问题就成为我关心的课题。之后,又遇到了今后该选择何种生活方式的课题。在二十岁的后半期,我一直在思考这两个问题。机缘

巧合，就诞生了半农半X理念。

我在那家公司工作了十年，公司里也有几名中国同事，都是非常优秀的人。一位来自北京的女同事跟我说：半农半X理念在中国也行得通哦。那还是出书之前，所以是很久以前的事情了。据她说，那时就有很多艺术家入驻农村。当时我就想，"晴耕雨读"这种理想生活方式是从中国传入日本的，如果能把我半农半X理念再传入中国该多好。

大约三年前，中国成都的一位杂志编辑发来邮件说，现在中国人也追求半农半X的生活方式，我非常意外。随后《成都客》杂志就推出了二十页的半农半X专题。大概一年前，开始有中国的客人来我居住的京都绫部，是一个对半农半X感兴趣的香港女性。而现在，我期盼已久的在中国出版此书终于梦想成真了。这是多么令人高兴的事啊。

大约一一五年前，日本的基督教思想家内村鉴三作了题为"给后世的最大遗产"的演讲。他向众多听众提问："我们会给这个世上留下什么样的遗产？是金钱？是事业？还是思想？"对此，我祈愿，扎根于大地，谦虚生活，大家共同发挥上天赐予的才能，给子孙后代留下一个美好的时代。

半农半X理念诞生有二十年了，我们也实践了十五年。每当有人问道，迷途的我们该走什么样的道路，我都会自信地回答：半农半X是我们的出路所在。

我认为这一理念具有普遍性的理由有两个。一是人活着必须吃饭，否则就活不下去；二是人活着必须有意义。作为人生的两大课题，半农半X理念都可以解决。

中国是哲学之国，一定有很多聪敏的人关注未来、着眼长远。我相信这些有识之士必定会关注半农半X。

祝福中国的朋友们今后的人生更加幸福美满。最后，对能够帮助我在我所仰慕的中国出版这本书的上海九久读书人表示感谢。

<div style="text-align:right">

二〇一三年三月三十一日
于百花盛开的季节

</div>

目录

前　言　为什么要提倡半农半 X 呢？　001

第一章　到农村去吧！那里曾是社会复兴之地！　001
　　　　半农半 X 的精髓所在——人与人之间和乐相处

　　　　有可能建立以兴趣维生的社会吗？　003
　　　　摸索 "X" 的人——各式各样的田园生活　011
　　　　第一次的田园生活要如何开始呢？　022

第二章　俭朴的生活　远大的梦想——田园生活的乐趣　027
　　　　"半农" 的意义——缩小物欲、获得健康、重拾
　　　　家族和乐

　　　　从事自己喜爱的工作，同时不可缺少 "半农" 的理由　029
　　　　"用减法过日子"——"半农" 的生活原则　034
　　　　"减法的生活" 有着大大的 "加值"　039
　　　　以珍惜 "生命" 为出发点的饮食生活　046
　　　　种稻是家族与地方居民 "共同体" 的工作　054
　　　　农田里，丰富的生命处处可见　060
　　　　"农" 是人们的教育道场！　065

第三章　你一定找得到！那块叫做"自我"的闪亮宝石！　071
　　　　"半X"的目标——"喜欢的"与"有用的"相协调

　　　　　从"苦求没有的东西"到"发现既有的东西"　073
　　　　　郊山的生活——打造独一无二的乡镇　084
　　　　　从一粒种子看人间　094
　　　　　现代所缺乏的是付出和分享的文化　102

第四章　那是"想做的事"还是"该做的事"？　111
　　　　创造以自己为主角的人生

　　　　　冲绳的移居现象述说着什么故事？　113
　　　　　恢复与万物的关系，才是半农半X真正的价值　121
　　　　　都市生活和上班生活做不到的事　130
　　　　　从"想做什么"到"做过什么"——自我探索之旅　137
　　　　　"X"将成为改变自己的契机　145

第五章　半农半X是解决问题的生活方式！　149
　　　　跨越各种社会病态的智慧

　　　　　从人们自创自演的生活方式中，看见了什么？　151
　　　　　志＋农工商——创作家的人生　162
　　　　　退休之后怎么过？　166
　　　　　社区事业与农业的融合　173
　　　　　半农半X的生活是创造幸福的新智慧　181

附录　作者专访　巨大的改变正转动着　188

| 前言 |

为什么要提倡半农半 X 呢?

夏目漱石思想的最高境界是"则天去私",意即摒除人类私心,回归到公平的天地之心,也就是顺从自然的人生观。

虽然这个境界教人望尘莫及,但假使在我短短的人生中,也有个最高思想的话,那就是半农半 X 了吧!

现今社会面临着种种问题,包括环境(各种污染、温室效应)、食物(安全性、粮食自给率)、心灵(人生意义的丧失、物质享乐主义)、教育(科学、感性、生存力)、医疗设施与社会福利(社会文明病、高龄社会的看护),以及社会不安定(经济萎缩、失业)等等。如果有人问我,该如何在这样的时代生存下去,那么,我会回答:"半农半 X 的生活将会是最理想的。"

以自己为主角的新生活

一九九五年,半农半 X 的理念开始酝酿成形:顺从天意经营简单的生活,并将上天赋予的才能活用于社会。

从小规模的农业中获取自给自足的粮食，用简单的生活满足最基本的需要，同时也从事自己热爱的理想工作，更积极地与社会保持联系。顺从天意的生活，指的是脱离大量的生产、输送、消费与废弃，觉知到循环式社会形态的重要性；而天赋则代表了每个人所拥有的特质、专长与才华。

如果能在自己喜爱的、理想的工作上，增添造福他人、使双方幸福的公益价值，那将会更加美好。

我所居住的京都府绫部市，呈现着各种半农半X的人生形态：热爱电影的字幕翻译人员，运用自己的语言专长教导地方上的孩子英文；从事创作的艺术工作者，以多彩多姿的作品为地方带来一片新气象；而关心环境问题的人，则从事与环保有关的工作。

纵使个人的力量微薄，也要不断地摸索展现自我的生活方式，使个人与社会协调、整合，共创更美好的未来。我相信，在各位所居住的城镇里，只要用心寻找，一定也会发现有许多人正过着以自己为主角的新生活。

两大条件需同时具备

居住在屋久岛的作家兼翻译家星川淳先生，在著作中把自己的生活方式形容为"半农半著"（以天然生活为基础，通

过写作向社会发表启发性的文章），激发了我半农半 X 的构想。

就是这个！我直觉地认为，这将会成为二十一世纪生活方式、人生之道的典范之一。

星川淳是第一位将詹姆斯·洛夫洛克的"地球女神盖娅假说"等新时代的思想引进日本的作家；写作、翻译的作品约有六十多本，兼具翻译与写作两项优异、难得的才华。我反问自己是否也拥有某种特长，然而却发现自己其实平庸无才。

或许，每个人都还在寻找自己的"X"（未知的才能）吧。某天，我试着用"X"取代"半农半著"的"著"，结果就产生了半农半 X。

渐渐地，我开始思考，也许这就是可以让每个人解决种种社会问题，且积极身体力行的生活公式之一。

我逐渐确信，为了在这艰困的时代永续地生存下去，"小规模的农业"与活用于社会的天赋——"X"是必须同时具备的两大条件。

德国诗人歌德曾经写过一句话："心灵出海航行时，新的语言将是乘风破浪的木筏。"出海航行需要新的语言及新的观念。当务之急便是创造新观念，改变旧的意识、行为、生活方式与人生之道。

例如数年前，农山渔村文化协会所发行的"退休归农"（《增刊现代农业》杂志特刊的标题）引起了巨大的反响，还有源自意大利的"慢食运动"新思潮、日本所推广的"地产地消"观念，都是划向二十一世纪大海的木筏，为许多人带来了前所未有的启发，也凝聚成一股打造新社会形态的力量。

半农半X将创造出永续可能、魅力无穷的多元社会，也是送给后代子孙作为人生贺礼的"付出文化"。

在"各展所长的社会"当中，我相信人人都有可能以顺从天意、永续型的简单生活为基础，活用天赋为社会作贡献；一面从事自己热爱的工作，一面实践个人的社会使命。

我的人生有了改变的可能

半农半X这个新词，是我航行在二十一世纪的小小竹筏。我直觉地认为，或许有人正在某处等着这竹筏经过呢。

半农半X的理念经过许多人的灌溉，正逐渐成长、茁壮。对于它能否成为未来潮流的关键词，我则是乐观其成。

无论是谁，每个人都一定拥有自己独特的"X"。

我们虽面临着堆积如山的难题，但是，只要懂得知足，为共同利益一起发挥个人的"X"，那么，我们不仅可以打造这世代的幸福未来，也一定可以为下一代创造出多样化、永

续循环的社会。

而实现永续型社会的第一步，就是开始小规模的农家生活，展现每个人的"X"（志向）。

我祈盼，通过每个人"X"的统合共创，充满希望与梦想的理想社会很快就会到来。

<div style="text-align: right;">

二〇〇三年七月七夕前

半农半 X 研究所代表　盐见直纪

</div>

第一章

到农村去吧！那里曾是社会复兴之地！

半农半X的精髓所在——人与人之间和乐相处

有可能建立以兴趣维生的社会吗?

半农半 X
——"简朴的生活"与"充实的使命"相结合

我大力提倡的半农半 X,是一种半自给自足的农业和理想工作齐头并进的生活方式。

一方面亲手栽种稻米、蔬菜等农作物,以获取安全的粮食;另一方面则从事发挥特长、自我雇用的工作,换得固定的收入,身体力行平衡生活。追求一种不再被金钱或时间逼迫、回归人类本质的生活方式。

也就是说,以符合生态的农村生活为基础,并从中探索天职和人生意义;除此之外,还包含了更深一层的社会意义。

这种脚踏实地的生活,提倡每个人都以"顺从天意、永续型的简朴生活"(农家生活)为基础,将"上天赋予的才能"(X)贡献于社会,彻底地实践、宣扬社会使命。

简朴的生活里,不论是多么有限的市民农园、阳台菜园,食物都是自给的,并且能让人轻松、愉快地降低消费欲望。

"X"是一种使命(Mission)——发挥自己的天赋特长、独特技能,担当起己任,并以贡献社会为目标。换句话说,在实践梦想、为社会付出的同时,也可以换取金钱作为生活的收入。

人类总是以贩卖某种东西维生,我希望其中不包括灵魂。

每个人都梦想生活在一个"能够以兴趣维生的社会"里,而这样的社会绝不是童话,正是非常现实的、二十一世纪的产物。

我称这为"各展所长的社会"。

一九九九年,我从京都市返回故乡京都府绫部市,开始专心耕种足够妻子、女儿、家父和我一家四口吃得饱的农作物,同时摸索着自己的"X"和半农半X的可能性。

我把自己的"X"称为"天职使者"。

其任务之一,便是在人口逐渐减少且高龄化的绫部市,帮助居民生活得活泼有朝气,并协助将绫部孕育成人人称赞的好地方。

二〇〇〇年,绫部市公所成立了"郊山联络网·绫部",事务所就附设在绫部市郊山交流研修中心,也就是在我母校丰里西小学的废址上;主要业务是充分利用山区丰沛的在地

资源,吸引都市人前来交流、定居。而我的工作是管理网页资讯、制作电子刊物及发布最新消息。

"郊山联络网·绫部"的工作,成了我们家收入的来源之一。

天职使者的工作,从个人到市、镇、村大大小小的协助活动都包括在内。在个人层次上,我得帮助当事人寻找连他自己都尚未发觉的"X",并赋予它社会价值。这项协调任务,简直可以说是义务性的。

例如,邀请八十岁高龄、对制作荞麦果子(荞麦粉混合蛋和砂糖烤成的果子)很在行的志贺政枝婆婆,担任烹饪教室的讲师;还有,协助独居的七十岁芝原绢枝婆婆,将古董级的宽敞住家,开放当农家民宿。

志贺婆婆第一次当老师的喜悦,芝原婆婆对都市旅人的招待,都成了她们人生别具意义的一部分。

对老年人而言,最幸福的事就是找到一处需要自己的地方。只要有地方能让他们乐在其中、展现天赋特长、参与具有社会正面意义的活动,他们就会更加活泼有朝气。

"X"的话题,包括芝原和志贺两位婆婆的故事,在后续篇章中将会有详细的叙述。在这个时代,创造生存意义是非常重要的;而找寻自己的"X"对于高龄社会的生活方式、人生之道,也具有重大的意义。

理想的生活模式——半农半看护

三十多岁的大原妙子，跟在豆腐店打工的她的另一半，住在岛根县弥荣村一幢独门独院的房子里，耕作约一反的稻田和三到五亩的菜圃。

妙子的目标是成为弥荣村的医护人员，照顾村里的老公公、老婆婆。

一反为三百坪，一亩为三十坪。只要有一反的稻田，就足够提供两个大人一年的米食量。妙子在菜园里种的全是自家用的蔬菜，她说："真的只是随性地种自己爱吃的东西而已，昆虫跟动物们吃剩下的，才是我们的食物。"

大原家的味噌、酱菜、梅干全都是自制的（盐是买的），也做一些酱油、乌冬面、面包和麦芽糖。虽然妙子想多种麦子，来达到完全的自给自足，但其实她的理想，是过着"极致自给自足（'自'是自然的自），以采集大自然食物维生"的采集生活。她把菜圃交给另一半去照料，自己则享受着采集、烹饪、加工、保存野菜的乐趣。

妙子出生于大阪，当过十年的粉领上班族。二十七岁那年到所罗门群岛旅行，被当地"完全没有浪费、自给自足的

生活"深深打动,唤醒了她内心的渴望,从此踏上农耕的生活之路。妙子移居到现在的住处,并与另一半邂逅。

一开始,为了赚取基本的生活费,在自给自足的农家生活之外,妙子一个月有十五天的时间,会在村里的特别养老院担任兼职的看护人员。

二〇〇〇年以前,妙子的座右铭是:"可以留到明天做的事,就等到明天再说吧!"她说自己"一直过着怠惰的生活"。

妙子的理想是过着不需要任何金钱的生活;她难以忍受为了赚取基本的生活费而受雇于人,因此有了成为独立医护人员的想法,现在正一个人在大阪攻读基础医学。

"毕业之后,我就能名正言顺地创业,让自给自足的生活落到实处。"妙子如此说道。她觉得这就是她的"X",而每个人一定也都有自己的"X"。

四十多岁的吉冈智史先生,住在绫部市东南边的北桑田郡美山町,他把家庭看护当成自己的"X"之一。

一九九八年,吉冈偕同妻子、儿子(当时是高中生)、女儿(当时是小学生)一同移居到了美山町。美山町的高龄化率(六十五岁以上)是百分之三十三。在人口稀少、民营业者不愿前往的乡村,当地的看护成了不可或缺的服务。

吉冈也是位擅长运用麦金塔电脑的美术设计者,在小学的综合学习课程中,教导学生报纸和网页的制作。此外,更

和妻子美千子两人，会同当地居民经营以地方特产为主的"山里市场"；不仅有熟客捧场，还吸引了许多从京都、大阪、神户远道而来的客人。

二〇〇一年，吉冈开始在大约一反的三层梯田上，尝试无农药、无肥料、不耕耘的种稻方式。在亲手栽种、跟杂草奋战了四个月之后，成熟的稻穗比预期的还多。但是，大部分都被鹿吃掉了，最后只剩下三杯（约540毫升）的稻米。尽管如此，用便当盒炊煮的米饭，吃在嘴里还是教人无限感激。

吉冈家的生活，是半农半X的理想写照之一。

青年主导"人生最棒的早餐"

住在新潟县西蒲原郡卷町的西田卓司，他的"X"是乡村建设，也可以说是半农半NPO（非营利组织）。年近三十的西田，全心全力经营一片菜园，希望让每个人都体验到从菜苗到收成的田园生活。菜园属于会员制，取名为"播新村"，村民约有五十人左右；当中不仅有当地人和县内居民，外县市的会员也相当多。

从四月到十一月的每个周日，村民们都会聚在一起享用

"人生最棒的早餐"。早餐前的六点到八点,是自由参加的菜圃工作。原则上,"人生最棒的早餐"只有米饭、味噌汤和酱菜而已,可是参加者都会额外带来亲手做的菜肴。

"播新村是个公园的建设计划。但是,我们想建设的不是一座新公园,而是一个新时代。在这个新时代里,每个人都可以感受和体会到人与人之间的联系、田园里每个工作步骤的重要性、创造的喜悦与感动,以及令人舒服的空气。

"不论是大人、小孩或老年人,城市或乡村,都可以散发出生命的光芒与活力;让居民、地方、教育及社会福祉紧密地联结在一起。'播新村'的'播新',就是为了这个梦想而播下一粒新种子的意思。如果现在不播种,那么永远也不可能发芽、开花、结果。'新'也含有满心欢喜、热情澎湃的意思。"

娓娓道出"播新村"创立信念的西田,出身千叶县,新潟大学农业部研究所毕业后,深受卷町地方特色的吸引,便在当地创立了"播新村"。

西田也是东京某出版社专门负责信越地区的业务员;该社所出版的"领导"系列杂志,极受年轻世代的支持。而偏差数曾为三十八(模拟考成绩的比例,数字愈小表示考进大学的几率愈低)的他,还以过来人的经验开办了"途辉补习班",辅助考生参加大学联考。除此之外,更成立了非营利法

人组织"虹之声",天天过着充实的日子。

　　西田的梦想是:"在新潟一边从事自然农业(不耕作的农业),一边当民宿老板,享受跟客人谈天的乐趣,还可以享用妻子拿现采新鲜蔬菜做成的料理。"

摸索"X"的人——各式各样的田园生活

移居者北上的现象

从都市移居到绫部附近田园的人，越来越多了。

移居美山町的约有五百人，相当于总人口的十分之一。美山町的茅草屋远近驰名，保存着日本传统乡间的风景面貌。移居者当中，有不少人一边从事陶艺、木工、书法等艺术制作，一边当个自给自足的业余农夫。

虽然因为后继无人，美山町增加了许多空屋，但是因为移居者一直不少，空屋已所剩不多了。也许就是这个缘故，移居者开始有了北上的现象：纷纷移往绫部、绫部北边的大江町，以及舞鹤市。

绫部当然也面临人口愈来愈稀少的问题，好在移居者增加，多出了不少户人家。

绫部市位于京都府的中部，为旧丹波国。从京都火车站，

搭乘山阴线特急电车,一个小时便可抵达。绫部是近畿地区的第四大市,人口约三万八千人。战国至江户时代,是二万石诸侯九鬼氏的封地,明治以后开始发展制丝业,也是著名内衣裤厂商"郡是公司"的创业之地。据说,绫部市名就是取自古代在此生产的"绫绢"(绸缎)。坛之浦战役中战败逃亡到此地的平氏武士们所传授的黑谷和纸,也颇负盛名。绫部更是足利尊氏的出生地,以及大本教、和气道的发源地。

"郊山联络网·绫部"所在的位置,大半个夏天不需要用冷气机;也许是因为温室效应的关系,积雪的日子也愈来愈少见。

一到秋天,清澈的由良川上便会笼罩着濛濛的白雾,因此,也有人称这里为"雾都"。

移居绫部的人明显增加,应该是一九九二、九三年的事情。一开始,大多是某些从事创作的人,现在,则有各式各样的人移居到这儿来了。

他们有个最大的共通点,就是每个人都真心踏实地摸索自己的生活方式与人生之道。

自我存在的自信心——电影字幕翻译者的故事

三十多岁的永田若菜,一九九九年秋天移居来绫部,一

边从事电影字幕的翻译工作，一边耕作一反的稻田和三亩的菜园；有多余的收成就分给亲戚朋友。

永田曾浪迹海外一年，热爱电影，向往在家工作的自由自在，可视自己的时间接适量的工作，于是在一九九九年成为独立的字幕翻译人员。

这是因为在移居绫部的前一年，永田在岐阜县认识了一位年龄相仿的新规就农①青年。两人就食粮自给率和环保问题，进行了激烈的辩论；这位青年认为永田的想法不过是纸上谈兵，因此丢给她一句："等你自己下了田、当了农夫再说吧！"

在爱知县浓尾平原上长大的永田，其实对农村的情况非常熟悉，却被人家这样"吐槽"，带给她很大的刺激。她回想当时的情形说："我尊敬农民，但是不知不觉间，我已和农民的生活产生了鸿沟，只是远远眺望他们而已。轻率地将农业或环保的问题挂在嘴边，自我陶醉在空泛的言论里，却将解决问题的责任，全部推给鸿沟另一边的农夫们。"

因此翌年五月，永田开始一面工作，一面跟着青年学习农耕。

接着通过介绍，她认识了移居绫部四年、从事农耕的松尾博子。因为年龄相近，两人很快结为好友。永田当下决定

① 新规就农：复苏人口渐少的农村和延续农业的新方法。欢迎来自不同背景的人加入新农业的行列，藉由政府机构或法人组织的辅助，当个多元新世代的农人。

租下松尾家附近的房子，这个决定也成为她跨越鸿沟的契机。而且附近正好就有一位热心教人种稻、意志坚决又认真的农夫井上吉夫。同时，拜网际网络及宅配服务发达之利，永田仍然能够继续字幕翻译的工作。

虽然移居当初，永田就决定了职业，但不时仍会觉得心虚。有一次，永田和近畿附近新规就农的年轻人交流，他们大多把人生整个投注在农业上，当他们听到永田的自我介绍后，只说了一句："农业并不是那么简单的。"让永田很难受，又有苦无处诉。对于没有完全以农业维生，永田觉得很自卑。

而让永田厘清烦恼的思绪和心情的，正是半农半X的生活理念——以"农"作为生活的基础，再尽全力完成被赋予的天职。

永田对于自己的人生有了这样的想法："彻底实践自己认为是天职的工作，和从事农耕，不一定会互相冲突。一边耕种，一边在专长的领域里发挥所长，是再幸福不过的事情了。'X'是个变数，且变化无穷，随着每个人的不同，而产生各式各样的形态。'X'也代表着，即使同样是人，在完成真正的使命之前，可能会有不同的、曲折艰难的人生路要走。对我而言，'X'刚好是字幕翻译。自从接触了半农半X之后，我终于有了自信，第一次领悟到，只要做自己就可以了。"

永田又说："我想，每个人应该都有自己喜爱的事物和专

长，可以称为天职或是人生的使命。运用自己的才能，为社会尽一己之力，就是对赋予我们生命的神秘力量，最佳的报恩方式吧！"

现在，永田也教授邻近的孩子们自己最喜爱的英文。每个星期，孩子们总是迫不及待、兴高采烈地到永田家去上课。

"天职"的英文为"calling"，多妙的字啊！被呼唤，继而作出回应的，即是天职。

寻找"X"
——辞退大公司的工作，带着就学前的两个小孩移居

二〇〇一年的圣诞节，山中卫与妻子纯子带着两个学龄前的儿子，从京都市的近郊搬到了绫部。

山中曾是大电机企业的技术人员。而纯子当了母亲之后，便开始关心环境和粮食问题，对大量消费造成大量废弃的恶性循环，以及牺牲其他生物来满足生活所需的做法，感到特别痛心。因此，只要是关怀环境问题的活动，不论是宣传环保的演讲或研习会，还是协助调查店家塑胶袋的使用，纯子总是不遗余力地投入。

可是纯子渐渐地感觉到，她想要传达的意识愈是强烈，跟

周围的距离就愈疏远,甚至开始怀疑自己的努力只是徒劳无功而已。"你不能只是说说而已,而应该以身作则,影响他人。"某人的一句话,使纯子开始重新评估自己的角色和步伐。

后来,他们有机会去拜访一户移居到三和町,住在偏僻农宅的人家,以及一位买下福知山市深山古厝的人,这成为他们展开乡村生活的契机。山中说:"我想尽可能亲手栽种自家用的食物。"纯子也日渐向往能生活在充满感恩之情的大自然中。

于是,夫妇俩决定要回归农村生活。纯子的母亲看过"郊山联络网·绫部"的电视报道,便建议夫妻两人到绫部来拜访。

正巧,山中的公司正推动员工提早退休方案,山中夫妇认为,这大概就是所谓的天意吧,顺理成章地在绫部展开了新生活。

山中夫妇利用网络搜寻农家的旧物,然后亲自到绫部来确认。当时,我正好在"郊山联络网·绫部"的办公室,就把井上吉夫的太太井上敏,介绍给山中夫妇;井上家正好跟山中夫妇看中的房子在同一区。之后,又介绍他们认识几年前移居同一区的另一户人家。

山中夫妇看中的那栋房屋,已经重新整修完毕,随时可以搬入;房屋之外还附有一反的农地。邻居欧巴桑和蔼可亲,还有井上太太热心照应等等,都让山中夫妇更加坚定了移居绫部的决心。

纯子回忆起过去一年多来农村生活的点点滴滴，"生平第一次播种，全靠邻居的指导，总算种下了一些农作物，不过充其量只能说是模仿插秧的样子吧。榻榻米上两个孩子轻轻走动的样子，从厨房吹进来的舒服微风，夕阳余晖下美丽的田园景色，家人一起共用晚餐的时光，悠闲舒缓的生活，让人深深地体会到了幸福的真谛。"

现在，纯子对和太鼓相当着迷，每星期都会到松尾博子主办的和太鼓社团，跟邻居太太们一起尽情挥洒汗水。

关心环境问题的山中，则在绫部市政府的委托下，运用他技术人员的专才和知识，担任将垃圾燃料化、促进零废弃物的工作。

山中从早上七点半工作到下午一点，剩下的就是自己的时间，全心投入耕种。山中夫妇跟我们夫妻一样，都还在寻找自己的"X"。现在，他们俩正忙着教育孩子，乐在其中，但将来会为绫部带来怎样的新活力，实在很令人期待。

画家夫妇携手共创"日本自然风景的巴比松派"

约二十年前，夫妻两人都是画家的关辉夫、范子，从法国回到辉夫的故乡绫部，一边从事农耕和饲养羊只，一边积

极创作。他们将住宅改建成画室兼画廊的艺术空间，取名为"梦旅人舍艺术坊"。

我是在很偶然的机会下认识关夫妇的。那时我还住在京都，有一次，我在京都火车站前的手工艺品店里，注意到了由范子的版画印成的信纸。那震撼灵魂深处的版画创作，以及"梦旅人舍艺术坊"的名字，令人很想一探究竟，便趁着一次返乡的机会，前往拜访。关夫妇对于我冒昧的造访，不但不介意，反而亲切地表示欢迎，对自己的生活方式与人生观侃侃而谈，话语中尽是启发。

关夫妇把绫部比作巴比松。"梦旅人舍艺术坊"的手册上写着，"日本的巴比松——京都•绫部，充满新鲜的空气、清净的水和耀眼的星星；我和妻子分别负责农耕与养羊，一边过着亲近大地的生活，一边在季节的更迭中，努力创作绘画。巴比松是法国巴黎近郊枫丹白露森林中的一个小村落，曾经居住在巴比松的米勒、柯罗及卢梭等人，皆以森林中的大自然、村民、动物为作画的题材。描写日本巴比松的油画与版画创作，邀您在大自然中尽情徜徉。"

辉夫笑着说："花上一年的时间，用爱心栽培稻米和蔬菜，其实跟油画创作很相似，两者都不是一口气就可变出来的。在城市狭窄的空间里匆促完成的创作，只会沦为廉价的工业产品。再说，这里本来就是我的出生地，家族代代都是

农家子弟。"

每年收耕之后，夫妻俩便开始筹办个展，以及忙着参与"全国巡回展"的各种活动；到了积雪的冬季，则埋头于创作中。除此之外，更在家中举办古典音乐和竹笛的演奏会；从恬静悠然的田园绘画中，实在难以想像他们夫妻的忙碌。然而，这样的生活却无比充实，俨然成了绫部代表性的艺术沙龙之一。

范子利用"稻米减产政策"所空下的田地，栽种蓼蓝来染布，也以黑谷和纸为素材，印制版画；辉夫为了品尝本为宇治茶原料的绫部茶，也开始制作绫部烧陶器，充分展现了他的多才多艺。

饲养羊群一直是范子的梦想，每年春天，她都会邀请神户的专家来绫部剃羊毛。口耳相传之下，吸引了市内外许多人前来观看。"郊山联络网·绫部"当然也以发布相关消息来支持。

"X"代表"自己"与"社会"的合作共存

关夫妇巴比松式的田园生活，是另一种新的生活风格。今后，当思及生活方式与生存之道时，永续的可能性应该会成为主要考虑因素吧；而探索永续生活方式与社会形态，"农业"绝对是不可避免的主题。

结识关夫妇这样的知己，使我更深入地思考：是否可能建立一个让大家多少能够接触大自然、参与农作，又能发挥个人天赋，为大众谋幸福的社会（虽然并非每个人都可以成为画家）？是否可能从绫部开始推广呢？

在充满"封闭感"的现在，我们都期待移居者能够为地方带来新气象。当前日本首要的课题，便是"开凿通风口"。像追求"X"的永田小姐、山中先生和关先生一样，通过各自的"X"，与在地居民进行互益的交流，继而创造出新的事物。

"X"这个字母由两条线交错而成，把一条线当作自己，另一条当作社会行进的道路，那么，交叉点便是自己与社会合作共存的地方。这代表着，不要背离社会、与社会脱节，而以身为其中一分子，思考自己到底能贡献什么。

换句话说，"X"是个人积极参与社会的标志。自己与社会的共创与合作，才是真正的"X"，从中可以产生出"新的什么"。

这个"X"必须是能激发生命活力与干劲的；并非受人指使、命令，而是自发性的行动，就算废寝忘食都不足惜。所以当下最重要的就是问自己，是否是心甘情愿、是否是自动自发。

由拥有多样"X"的人所组成的社会，创造出充实圆满的新生活，不正是一种幸福人生的模范吗？这就是"各展所长的社会"。

半农半X不但是二十一世纪新的生活主张，也是新的世界观、价值观。

第一次的田园生活要如何开始呢?

多拜访、多认识朋友

依照房屋买卖与出租的情形看来,移居绫部市的人口,确实是有增无减。

绫部的空屋大约有九百间,这些空屋的主人都住在城市,但因为难以割舍对家乡的情感,不愿出租的还是很多。

绫部市政府从几年前,便开始设立空屋登记系统,并积极推动、支援移居的活动。"郊山联络网·绫部"也与市政府共同合作,提供空屋的出售和出租情报。每个职员都负责收集自己居住地区的空屋情报,以及房屋介绍。房屋介绍采用会员制,目前登记的会员已近三百名,我们会随时提供他们最新的空屋讯息。

每到星期六、日,就会有许多有意移居到此的人拜访"郊山联络网·绫部",非常忙碌。我们并不是房屋中介公司,

所以只能以地方社群的角度，介绍出售或出租的房屋；把具有移居经验的前辈介绍给来访的人认识，或者是教导新移居者关于农村生活的种种常识、技能。

有意移居的人因为这个"空屋登记系统"，似乎也安心许多。

一旦有了接触的经验，加上邻居的协助，那么舒适的田园生活将不再是梦。我们总是建议有意移居的人，尽可能地多拜访绫部，多跟当地居民认识与交流。而我们最重要的工作，便是担任新移居者跟绫部当地居民的桥梁。

房屋的售价不等，一般来说约在六百万日元左右，但也有的高达两千万日元。

出售的房屋中有的因为是古屋，需要重新整修。在这里，五百万日元左右的房子，就有很多个房间，当然也附有停车位和农地。

附有农地的出租房屋，每个月的房租平均约一两万日元。如果真的有心长期居住，且肯细心照料房子的话，那么也有可以免费居住的例子；缺点则是无法自由地整修（曾有跟屋主商量后可行的案例）。我个人建议从租房子开始尝试农村生活。

如果是想在周末当个"周休农"的话，也有休耕田地可以出租，一个月只要一万日元就可以了。

"拥有价值"变"利用价值"——廉价的房屋、田地租金

最近,免费提供休耕田给移居者的农家逐渐增多。农家可耕种的人手,全在外地从事别的行业,独留老爷爷老婆婆在家的情形,似乎到处可见。从前,全家上下都必须一起下田,如今单以种田维生的农家,已相当少了。

现在日本的农田正逐渐荒芜。从前,以农家的审美观来看,任凭自家的农地杂草丛生是不能忍受的。虽然至今这样的观念依旧存在,但苦无割草的人力,整理农地、山林与竹林的能力实在有限,让拥有广大田地的农家相当苦恼。在这个时代,拥有土地已经变成一种负担了。

不少拥有大片土地的农家,一旦下田的帮手到了外地工作,就只能放任田地遍生野草。移居到都市的农人,一年虽有几次回乡整理田地的机会,也是无济于事。

等到大正与昭和初期出生的人逐渐去世之后,农村的景观将会有很大的改变吧。我想,也许我们需要属于公共财产的土地,好让都市人可以来参与农业、山林业及从事森林绿色义工。现在,都市居民对市民农园设施的需求量很大,且供不应求,还必须轮流耕种,因此,绫部也正计划设立市民

农园。根据小泉内阁引人注目的"构造改革特别区域法",农家可向政府申请成为"农村交流促进特区",然后自行设立、管理市民农园。

　　无论是房屋或是农田,从前的人总以占地多寡来衡量它的价值,现在,这个观念已在逐渐转变当中。绫部也有愈来愈多的农家,只要看到有人愿意耕种、让荒地复苏,便心满意足了。

　　如今在世界上,意识形态和思考模式已逐渐从"拥有价值"转变成"利用价值";农村也不例外。渐渐地,人们将开始思考:一个人到底需要多少土地呢?

第二章

俭朴的生活　远大的梦想——田园生活的乐趣

"半农"的意义——缩小物欲、获得健康、重拾家族和乐

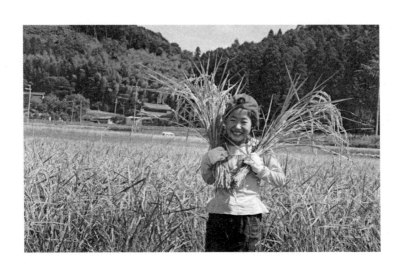

从事自己喜爱的工作，同时不可缺少"半农"的理由

"吃"是什么意思？

半农半X是一个能够体验踏实生活的人生舞台。

实践半农半X的人，包括我自己在内，全部以自然的生活、自我成长、造福他人为前提来身体力行。每个人都从不同的角度开始接触、追求半农半X：食物的考虑、环保问题、寻求环境问题的解决方法、梦想在大自然中从事喜爱的工作等等，因此有了各式各样半农半X的生活形式。

居住在屋久岛的作家兼翻译家星川淳，在我摸索人生路的过程中，给了我相当大的影响与启发。他是第一位将"地球女神盖娅假说"等新时代思想，介绍给日本读者的作家。

一九九五年，星川在《何谓生态学？》（钻石社出版）一书中，用"半农半著"来形容自己的生活方式（一面以顺从

自然生态的生活为基础,一面以写作向社会传达正面理念);如果我没有遇见"半农半著",就不可能激发出半农半X的理念,也不可能拥有今天的生活了。

尽管内人公子取笑我:"不过是将'著'换成'X'而已嘛。"我的直觉却告诉我,这将成为二十一世纪新生活方式与人生之道的典范之一。

星川在移居屋久岛后,开始管理二千四百坪、可以营利的蜜柑园,并且栽种自家用的稻米与蔬菜。星川原本并没有经营商业果园的打算,但正好有人要出让,便决定挑战试试。

蜜柑园的管理与维护非常辛苦,不时令人体力透支。星川在《地球生活》中,描述了他"半农"生活的亲身体验:

> 若是维持自给自足的规模,当然不成问题,但是管理以营利为目的的果园,实在超出我的能力。况且,我已经决定不再给地球带来更多农药伤害了。还有使用机械、贷款、让生活步调也跟着忙乱等等,都是很大的难题。
>
> 有鉴于此,我提出了"半农"的构想,也就是并不需要成为可以生产各式各样农作物,或者以务农维生的专业农夫,只需要用一半的工作时间,以自己认同的耕种方式,栽种自家粮食,另一半从事有薪的工作就可以了。而我的情况刚好是"半农半著"。甚至不需要死守五

比五的时间分配，如果可以在四比四的时间内完成的话，剩下的十分之二，还可以依个人的喜好用来游山玩水、接近大自然，甚至制作更多的物品，换取金钱。

也许有人很不以为然："这样半吊子的做事态度，吃得饱吗？"但是，"吃"本来的意思，就是提供自己或家人充足的食物，维持健康；如果一天当中，用一半的时间就可达成这个目的，那么剩下的时间，当然可以过得更有弹性。毕竟，纸钞与硬币都是不能吃的东西啊！

就我而言，移居到屋久岛这十几年来，靠着一天工作四小时赚取的现金，也够养活一家三口了。听我这么说，可能又有人会反驳："那是因为你有写作的特殊才华啊！"显然有很多人并不了解，除非是当红的畅销作家，否则著作版税的收入是相当微薄的。

我非常认同星川先生的见解，也以此当作实践半农半X的基本认知。

是配合稻子的状况，还是人的状况？

一九九六年，我和家人搬回了绫部的老家，开始一边通

勤到京都市内工作,一边从事自给农耕。一开始,菜园和农田都是租来的,直到一九九七年才拥有自己的农地。

返乡的那年,也是我结婚的第七年,殷殷盼望的孩子终于来到。为了让内人到左古和子助产士开设的"阿步助产院"自然生产,我们又搬回京都市,我也因此变成了"通勤农夫"。最后终于在一九九九年返回绫部,重新开始自给农的生活。

目前,我拥有五十公尺×六十公尺(三反)大的农地,其中二反用来耕种稻米;"稻米减产政策"空出的一反,则用来当菜园,栽种番薯和豆类(蚕豆、大豆、黑豆)等等。考虑到耕作太多可能会影响照顾小孩的时间,因此一开始就决定只种稻米跟主要的蔬菜。我觉得,不要勉强自己也是很重要的。

尽管产量主义和效率主义缩短了农夫花在稻田里的时间,我下田的时间却还是很长。"今年蜂斗叶抽芽得晚,插秧的日子可能也要迟一些了。"从前,农夫总是考虑天候的状况,来决定插秧的时间,六月播种,下第一场雪时还在收割,也不足为奇。但是现在插秧的时间都提早了,在公司上班的周休农夫,甚至会在五月连休的黄金周内完成插秧的工作。

种田已经不再是配合稻子生长的需要,而是配合人的情况了。

比起周围其他人家，我家农田插秧的时间总是比较晚一些。为了配合稻子的状况耕种，也依循祖先的智慧，我都尽量参考农历行事。

最近，附近一家由古厝改装而成的荞麦面店"荞麦之花"刚刚开张，竟然在屋檐底下找到一本年代已久的农事历，引起我相当大的好奇。

我的生日是四月四日，农事历上记载着正值"樱花灿烂、清新气息吹拂天地万物"的"清明"时节，是万物苍翠茂盛之时。然而，同时也是生命的顶点，自此之后，所有的生命将走向死亡，继而迎接新的生命。我想这就是生命的循环吧！

四月四日是我很喜爱的日子，每当我想进行新的计划时，总会从这一天开始。顺便一提，小女也是在四月四日出生的。

"用减法过日子"——"半农"的生活原则

生计收入虽微薄,心灵收入却丰富

环境问题促使我开始寻找更好的生活方式。

我个人认为,环境问题出自心灵问题。为了获得某种满足,人们不断地消费,消费欲望以购物依存症的形式逐渐膨胀,这不就是环境问题的根源吗?

如果在乡村过着"半农"的田园生活,原则上,生活将会变成"生计收入微薄、心灵收入丰富"。在绫部,一个大人每个月只需要十万日元就足够了。

事实上,这里的职业选择有限,大家自然会懂得俭省生活,量入为出。

"大"的时代已经过去了,人们现在追求的是小巧、精致,也就是舒缓、小就是美的生活。

生活的简化,虽然会令人感到些许的刻苦,但拥有的

"X"却能丰富心灵。也就是说，当心灵有了真正的喜悦，物质上的辛苦就会变得微不足道了。

例如我们家离市街约有十公里远，无法经常去购物，但完全不影响生活。

一旦购物的机会少了，不仅金钱支出、垃圾的制造跟着减少，就连汽油的消耗也减少，自然不会污染空气。

靠着自家制的、邻居分送的食物，或是以物易物，自然而然就能节约许多消费；不仅有效节省开销，对地球环境的损害也小。

我们跟家父同住，方便就近照顾他老人家。在农村，不但住家比较宽敞，"半农"的生活，也让夫妻同时待在家里的时间增多，不必为哪一个人必须抽出时间照顾老人而纠结，所以三代同堂的生活是可能的。

尽管每个家庭的情形不尽相同，但是像我们家一样，夫妻共同分担家务、照顾老人家的生活，的确是可能的。最重要的是，和家人生活在一起，体会家族的凝聚力，以及学习在小家庭中学不到的东西。

购物的判断标准——只要有生活必需品就满足了

我们家除了食品之外，所有购物都有共同的判断标准。

大致上，我们会先问："这个东西是必须的吗？可以长期使用吗？是可以用一辈子的物品吗？是会造成他人或环境负担的东西吗？"然后再作出决定。

换句话说，是从回收、再生、长期性、再利用价值和自然生态几个角度来评估，再考虑是真的适合自家的生活模式，还是模仿他人的品位；是真的需要吗；功能是否有改进的可能性等等。如此一来，便能抵挡节约最大的敌人——冲动的购买欲。

若以长期性来考虑，通常高价位的产品会比较理想，这样的结论真是让人开心，我出手时也毫不犹豫。

一九九〇年我还在公司上班时，得知最时尚的生活，就是房间里不要放置任何物品，让我相当讶异。不过我试着用这个标准重新审视周遭，真的赫然发现自己竟然拥有这么多没用的东西。刚好那时读到新井满的著作《加法的时代，减法的思想》（PHP研究所出版），深受影响，自此便记取"减法生活"的观念。

我们实在不得不思考一个问题："极力追求方便与舒适的结果，人们真的获得幸福了吗？"不可否认，各方面的便利，对人类的幸福有无可计量的贡献，可是另一方面，堆积如山的难题也接踵而来：资源浪费、环保问题、食物的危险性、道德的沦丧等等，甚至裁员也是追求效率的结果。若放眼世

界，贫富差距、教育问题，就某种程度而言，都是追求方便与效率等私欲制造出来的问题。

这些难题使我们不禁要问："一味追求方便，真的好吗?"例如环境问题，只要我们略过方便性的考虑，就能清楚看出环境受到了怎么样的污染。从这角度重新思考消费习惯，减法生活便成了不可漠视的原则，改变消费价值观更是刻不容缓的。

即使是以关心环境为出发点，我也并非在追求所谓彻底不浪费、不方便的生活；更不是基本教义派，抱持着"非得如此不可"的死板价值观。

我家的消费主义是：快乐消费，只要有了生活必需品，也就足够了。一言以蔽之，就是知足常乐的生活。

也许有人会说这是想当然的想法而已；其实，减少生活的消费只要量力而为就行了。勉强自己去做，总是对心灵健康有害，所以应当避免；用"快乐的减法"过日子才健康。

二十世纪曾经是制造、增加的"加法时代"，结果是给社会及个人平添了多余的赘肉，导致各种社会文明病的产生。如今，社会确实正在走向一个"减法的时代"。

除去多余的赘肉，致力展现社区、家庭、个人等小单位精简的洗练风格；从"规模优势"转为追求"精巧魅力"。

东京出版社地涌社的社长增田正雄先生曾经说过："日本

文化并不是爬楼梯的文化,而是无声无息地,在阶梯背后一步步地往下走,将不要的东西一件一件地消减丢弃。"

现在流行青苔或山野草的盆栽,其实这就是崇尚减法美学的人,将观念具体化的表现之一,也就是在欧美相当受欢迎的"禅流"。日本的减法哲学,是二十一世纪全世界的知识性地球资源之一。

近来引领风潮的"慢食"和"慢活",其实跟"小巧"是异曲同工的。而"在地学"提倡放弃"苦求没有的东西",开始"发现既有的东西",也可说是减法哲学具体化的另一展现。关于这主题,后续将有更详细的叙述。

"减法的生活"有着大大的"加值"

"家族团聚"基地的营造方法

让我列举一些家中主要的、必要和不必要的东西。

微波炉跟冷气机是不需要的。我本来就不主张使用微波炉,自然就不用买了;而这里即使是夏天也很凉爽,因此冷气机根本派不上用场。散居的住家,也是天气凉爽的另一个原因。

虽说手机是跟小孩、家人之间紧急联系的好工具,但我觉得用来联络别人是很方便,但接电话却是困扰;加上这里的信号不良,用处实在有限,所以我没有申办手机。

我们也绝对不买塑胶瓶装的饮料;下田时,总是携带装有上等"三年番茶"的水壶同行。

电脑是工作上绝对必要的好帮手,没有电脑就写不成文章,更可利用网络和电子邮件所带来的莫大方便,属于生活必备品。不过每次电脑关机之后,房间就会突然变得好安静,

偶尔我也会觉得自己已在不知不觉中受到了音害。

烧煤球的被炉可以当暖气用,是绝对不可少的。

为了配合房屋构造,我们用的不是煤炭的暖炉,而是煤球炉。在被炉使用上,寒流来时得用上四颗煤球,不过平时只需要两三颗,就能够暖和十二个小时。一袋十二公斤的煤球要一千两百日元,只要准备两三袋,也就足以过冬了。我们家虽然希望做到点火一次,就炭火接力到春天,可惜到目前为止,从未实现过。

掘地式被炉可以让人把脚伸进桌子下、凿入榻榻米地板的空间,充分取暖。所以一到冬天,我们全家就会围坐在掘地式被炉旁取暖,相聚的时间也就跟着变长了。家人聚集在同一个地方,可以自然地促进沟通;即使不说话,只要看见彼此的脸,应该也会逐渐懂得对方的心吧!

有一位朋友住在东京,某年夏天,两个女儿恳求在自己的房里装上冷气。正在准备联考的姐姐,提出的理由非常正当:"想长时间专心读书",但是我朋友却立刻拒绝了。因为如果在每间房间都装一台冷气,不难想像女儿们会整天都躲在自己房里不出来,所以朋友坚决反对。

朋友为了让家人有亲近的时间,只在自己房间装了电视和冷暖气。结果是,当女儿们想要避开酷暑、专心用功时,就只好借用父亲的房间。而做父亲的,自然可以正当地自由

进出,看得到女儿们用功的情形了。

友人还说,因为两个女儿就快进入青春期,在她们开始嫌自己唠叨之前,经常见面是很重要的。

因为只有一台电视,他的两个女儿从小到大,常常为了电视节目争吵,但是友人认为,她们因此有了退让、妥协,或是为自己的主张力争到底的经验,这难道不是培养协调与竞争能力的机会吗?偶尔,因为了解到父亲拥有电视节目的绝对选择权,也感受了父亲的威严。

有人认为,自从日本家庭里的茶室消失之后,父亲的威严与家庭便开始崩坏了,对此我深有同感。减法的生活原则,可以引领逐渐瓦解的家庭共同体,重返凝聚的原点。

"家庭就像是基地啊!"

我们家不常看电视。顶多六岁的女儿雏子在周末看看卡通片而已。晚餐时间是六点(最早是五点半),就寝时间是晚上八点,所以也没有时间看。比起看电视,女儿似乎比较喜欢画图或动手做东西。

睡前,我会跟女儿一起躺在床上,读故事书给她听;有时她也会自己读,每晚大概都会读上三本。顺便一提,我自

己特别喜爱佐野洋子的《一百万条命的小猫》（讲谈社出版），还有安野光雅的《奇异的种子》（童话社出版）。这段快乐时光，有人说："那可是你太太让给你的快乐啊！"让我非常惊讶；也有人很羡慕地说："那是你一辈子的宝贝喔！"

一家人聚集在一间房间里，自然会产生对话，可以看见近乎绝迹的家庭团圆景象。现在女儿还小，总是在父母亲的身边转，但是五年或十年后，她还会像现在一样，花很长的时间跟我们团坐在被炉旁吗？

我跟女儿同时就寝，早上三点起床，其他人大都在六点半起床活动，在这之间的时间，是专属于我自己的。大半时候我会读书或想事情、写作、回电子邮件或是回信，我称之为"天使的时间"。

为了继续开发自己的"X"，拥有独处的时间是非常重要的，不管男性女性都一样。内人的独处时间是从我跟女儿就寝后，一直到十一点的那几个钟头。我因为在家工作，所以三餐都由内人准备。

女儿满五岁那年，终于可以开始期待已久的野外活动。野外充满了许多跟田园生活不一样的刺激，其中最有趣的，要算是在野外过夜了。

回想第一次家族露营，半夜竟下起了豪雨。我们在大松树下扎营，雨滴从树枝间滴落，滴滴答答地敲在帐篷上，远

处的打雷声,更叫人吓一大跳。在那瞬间,我的脑子突然浮现出一句话:"家庭就像是基地啊!"

虽然每位家庭成员的期望与目标都不同,但却是在同一个基地上互相帮助、互相扶持、彼此鼓励安慰。第一次的露营让我有了这样的领会,虽然从未向家人提起过,但之后每次的露营,都让我更加确认这个想法。

花钱的方法——集中专一、精挑细选

吸尘器因为是长期必用的家电,所以我们选购的是瑞典制的高价位商品。乡村的住家比都市的公寓大得多,用扫把清理打扫,是相当粗重的劳动。我跟内人都非常忙碌,从身心两方面来说,有吸尘器代劳都是令人非常感激的事。

我们真正烦恼的是,到底应不应该拥有汽车。

在农村,汽车可说是当地人的脚,大概只有初中生和高中生才会骑脚踏车,一户人家拥有三辆汽车是很平常的,包括我们家也是如此。不过,虽然每辆车使用率都很高,但我一直认为有一辆是多余的,正在思考有没有共乘的可能呢。

如果实行共乘制度,地区车子的数量可以减少,汽车的保养、汽油等费用也会跟着降低,益处相当多。不过这不是

件简单的事,我们以前也曾实施过农具分组、共有制度。但是因为是自由使用,机器损坏的责任实在难以判定,结果很自然地又回归到各自购买。

虽然对田地的价值观,已从"拥有价值"演变成"利用价值",但是汽车呢?我的目标是为高龄社会居民建设一个舒适的生活空间,这是其中不得不解决的困难。

这个地区本来有卖烟酒的商店、脚踏车店和糖果杂货店,现在都一一关门了,买东西得到市中心去,或是跟农协一周两次的流动商店订购。后来连农协的流动商店也取消了,社区居民便在二〇〇三年春天,合资设立了振兴乡镇的"空山之里",把农会旧米仓重新装修成店面。

购物机会减少,对我们而言是可以避免浪费的好结果,但另一方面,也剥夺了老年人购物的乐趣。我们只希望,老人家买糖果送给孙子或是邻居孩子们的景象,还能够延续下去。

雏子在西边福知山市的幼稚园上课,我负责送她上学,内人负责接她回来。我们会利用接女儿下课的时候,顺道去超市购物,大约一周一次。

最近,妻子买了一件可穿一辈子的手染衣服,而我为了能够带女儿尽情体验露营,买进了一整套露营用具。对我们家而言,这可都是奢侈品啊!必备的军用刀是瑞士制的优良

产品；为了可以长期使用，菜刀跟烹饪器具也都选购高级品。简单地说，就是精挑细选后，把钱集中花在最有用的地方。

由于内人擅长烹饪，我总觉得家里的菜最好吃，几乎不外食。还有咖啡，虽然商店里的咖啡也很好喝，但是最近越来越觉得，在自家的庭院里喝咖啡，更是人生一大乐事。

减法的思想，也改变了我的工作态度。

我逐渐开始思考、衡量，这件事是自己"使命内"的责任，还是"使命外"的工作呢？当然，也不是使命外的事情就绝对不做，而是会衡量这件事是非我不可，还是他人做也无妨？以此当作判定事情轻重缓急的标准。现在，我越来越懂得如何排定事情的优先顺序了。

在商场上，经常可以听到"选择和集中"这句话。我想，该专注于什么事，该将能量集中在哪些部分，是上从国家、下至个体，所有有限生命里极为重要的生存观念。

以珍惜"生命"为出发点的饮食生活

不追求"好吃的食物",而是如何吃得"津津有味"

为了节约,最理想的饮食生活应该以和食为主,还可同时兼顾营养的摄取。据说,健康的长寿者往往爱吃和食与糙米。

每一种动物都有适合的食物,听说这是由牙齿的形状来决定的。人类成人的牙齿有三十二颗,可用来咀嚼、磨碎谷类的臼齿占二十颗;用来撕裂鱼、肉的犬齿只有四颗;剩下的则是门牙,用来啃食蔬菜水果。

以断食减肥法闻名的石原结实医生指出,最理想的饮食生活,就是依照牙齿种类的比例,来决定各类食物的摄取比例(谷类六成、肉类一成、蔬果三成)。日本人就是因为依循这样的比例,才能够保持健康与长寿的。

我家的饮食生活,则是以"未来饮食"为基础。

"未来饮食"是谷菜食研究家大谷优美子提倡的健康饮食

观念，使用对身体有益的调味料，烹调以多种谷物、海带、根茎类、自然盐为中心的食物。

"未来饮食"将稷、粟、高粱等杂粮运用在现代饮食中，可以做成和食、洋食、中国菜、意大利菜，甚至是甜点。例如用高粱代替绞肉，包在饺子中，有肉一般的口感；而炒过的板麸更是简直和肉一模一样，还可以做成咸酥鸡块，让女儿跟客人都无法抗拒。

稻米的品种不断在改良，可以说都是人工培育的产品，而鱼肉也大多是养殖的，只剩下杂粮还蕴藏着野生的能量。有说法认为，现在人类的身体之所以缺乏活力或虚弱不堪，正是野生能量摄取不足的缘故。

我家从不使用白砂糖。煮菜时用蜂蜜、冲绳的黑糖或是甜清酒调味，要不就是用小火长时间熬煮来释放食物自然的甜味；或者相反地，以盐巴来引出好滋味。有人专门研究如何煮出食物的自然甜味，我从他们身上学到许多技巧。

正确说来，我们家的饮食习惯可以称为"宽松的未来饮食"吧。大量地食用米饭（三个月食用六十公斤，包括加入粟等杂粮，比平均消费多出很多），鱼则由内人娘家的人亲自到鱼市场购买，再用宅急便从山口县的下关直接寄过来。

平常想要食用生鲜鱼肉，必须开车到十多公里外的超市去买，很不方便。取而代之的是，在三餐加入营养丰富且可

以长期保存的杂粮,对身体的健康也同样有益。

自然饮食是相当昂贵的,我们很注重基本调味料,加上杂粮本来就贵,我们家的恩格尔系数①应该很高吧。

一九九〇年结婚以来,我就一直希望内人也可以找到自己的"X"。

一九九二年,内人接触到"'命与食'情报中心——桃子的家",并成为中心的工作人员。命与食情报中心的代表人是崎野理惠,提供与生命、饮食相关的资讯,也举办自然农耕与自然分娩的讲座会。

间接地,我也因此发现到以生命为原点,去看待生活、人生和社会,是多么地重要。那时我正好在重新审视自己的生活方式,但并不是因为对现实不满,只是感觉到:"继续这样的生活真的好吗?有没有其他更想做的事情呢?"

通过命与食情报中心,我有机会跟正在实践自然农耕的人交流,了解到跟我抱有相同人生观、价值观的人,全都对农业相当关心。自此,我跟内人便有了从事农耕的念头,也开始注重、检视我们的饮食生活。因为我们认为,农业正是解决环保问题的金钥匙之一。

结婚七年后才诞生的女儿,也可说是未来饮食的恩赐。我

① 恩格尔系数系指家庭消费支出中,用于饮食类支出所占百分比。

一直认为自己所遇见的事情，都代表着某种"天谕"。女儿的出生，整个扭转了我的人生方向；换句话说，我将它解读为，这代表我改变生活方式、开始务农、更改饮食习惯的决定，都是正确的。所以，命与食情报中心对我们夫妇俩的意义相当重大。

内人在命与食情报中心，认识了提倡未来饮食的大谷优美子小姐，对这种饮食方式产生了莫大的兴趣，连续两年，每个月都会到大谷小姐在东京的教室上课一次。

现在，内人自己成了老师，每个月两次，以开班或流动教室的方式，在大阪和京都一带教授"未来饮食"。其实内人不只对未来饮食有兴趣，只要是烹饪的事情全都喜欢。她的基本烹饪观是，只要能让家人获得健康，一切都值得了。

饮食生活不应该一味追求"好吃的食物"，而是该花功夫、花心思去想如何吃得"津津有味"才是。比如说，全家齐聚一堂用餐，便是可以使食物更加美味的方法之一。

把未来饮食的知识，分享给身边所有的人，应该就是内人目前的"X"吧！

极品的炭烤料理——内人的研究主题

二〇〇二年，幼稚园一放暑假，内人跟女儿便开店做生

意了。

"要开什么店呢？"每次听到内人这么问，女儿的小脸就整个亮了起来。

母女俩一同想店名，用月历背面制作看板。然后把炭炉搬到庭院里，生起火来，在上面烤着均匀抹上了酱油的饭团。不多久，空气中飘散的烤饭团香，把邻居小孩全都引来了。孩子们嘴里塞满了烤饭团，还不忘开心地说："好好吃喔！"这就是我家的烤饭团店。

除了烤饭团店，她们也开过面包店，用手工竹签叉住面团，放在炭火上烤；有时候也会开酱油口味的烤米团子店。女儿似乎对做生意很有兴趣，梦想着要开一家甜甜圈店，每天都会在日记上画出一个又一个不花钱的甜甜圈。

女儿约四岁的时候，就开始使用菜刀了，当然也曾经切伤手指。她还会跟着内人一起打蛋或是揉面粉。

自从有人教女儿用雕刻刀削木头，制作汤匙和坠子之后，木工就成了她的最爱。她也会模仿我从海边或河边捡回漂流木，积极创作。

内人目前的努力目标，是用炭炉烹调出极品的炭烤料理。确实，用炭火烤的秋刀鱼，美味实在没话说。

绫部家家户户都有炭炉。因为竹子增产，有些人家也开始使用竹炭。家里有年轻人的，常常会在自家的庭院里摆桌

子、椅子和长板凳，一家人聚在一起烤肉，享受天伦之乐。

"郊山联络网·绫部"的报纸发行时，同事们一起，共向二百五十户家庭派发了报纸，都感觉到住家庭院确实开始有了不同的面貌。

制作手工味噌是我家的例行大事

我们家食物的自给率年年提高，最引以为傲的手工食材就属味噌了。

一入寒（一月下旬至二月中旬），我就会整天想着：是否该开始准备酿造味噌了呢？在我们家，味噌汤是早晚餐桌上必备的；如果少了它，女儿就会开始抱怨。听说现在小学的营养午餐，每个月只提供两次味噌汤，真叫人不敢相信。

制作味噌是两年一次的例行大事，包含了我希望"阖家平安"的小小心愿。

我家制作味噌完全按照古法，先烧柴煮熟大豆，然后用臼杵捣碎，再加入自然盐（东京大岛的盐巴）和自制的酵母，制成有颗粒的农风味噌。自家种的稻米和自制的味噌，是我家的元气要素。而从前的人让生产后的母牛尽早恢复体力的方法，就是喂它们喝味噌汤。

详细的制作方法如下。

制造七公斤半味噌所需的材料有：米曲两公斤（白米两公斤加十公克的红曲菌/市面上的米曲也可）、大豆两公斤、自然盐八百公克。另外，需要准备的工具是：长方形浅木箱、瓮、臼杵、米曲制造机、勺子、竹子皮、棉布袋、纸张、绳子、重石、锅子、木柴。

首先，从制作米曲开始。将蒸熟的米放进长方形的浅木箱里，洒上红曲菌，放入米曲制造机内（电子保温，用被炉代替也行），搁置一天一夜。

将洗净的大豆，浸在三倍于它的水中泡一个晚上；之后放进大锅子里，用柴火煮软。赶在大豆冷却以前，加入米曲、自然盐，接着再用臼杵捣碎、搅拌均匀。如果希望味噌呈现糊状，就要仔细捣碎；如果喜欢颗粒状的农风味噌，稍微搅拌即可。为了搅拌均匀，可分成两三次进行。盐太少容易发霉，失败的机会大，所以分量要多一些。为了防霉菌，臼杵和瓮都要先用热水杀菌。

用勺子盛起搅拌后的大豆，再用力地甩进瓮里，把空气逼出来。盛完了以后，将表面抹平，铺上一层盐巴以防发霉，再紧密地铺上一层竹子皮（当压盖），然后压上重石。最后用纸张封住瓮口，用绳子系紧就大功告成了。记得贴上纸条，注明制造年月日。一个月之后打开检查一下；如果水分上升

超过压盖，就要将重石的重量减半。

一个夏天过后，熟成的味噌就可上桌了。即使是制作低盐味噌，只要不过分减少盐巴的量，失败的几率也很低，所以味噌应该是自制食物不错的入门。

我们还住在京都市内的公寓时，就开始自己制作味噌了。不过闷热的公寓并不适合贮藏味噌，因此做好之后就会送回通风良好的绫部老家存放。

我们也很想亲手酿造酱油，但苦于无人教授制作方法。尽管如此，内人还是希望不久之后能有机会实验看看。

我们家也热衷于制作麻糬、手工浊酒等其他各种食品。

采食山菜也是自给自足的一部分。从静冈县移居来绫部的若杉友子小姐，对自然食材很有研究，从她那里可以学到许多山菜的辨识与烹饪方法；荂菜、楤木芽、笔头菜芽等山菜，本来就是从前的人餐桌上的家常菜。另外，若杉还教了我们一些民间疗法；从现在起，也有可能渐渐地在医疗上自给自足啰。

种稻是家族与地方居民"共同体"的工作

农家全体出动下田去

三月初惊蛰时期,田园里开始传出虫鸣蛙叫,一片生机盎然,提醒人们今年的种稻时节又到了。

阴历将一年划分为二十四个节气;其中惊蛰指的就是蛙虫冬眠过后,破土而出,开始活动的时刻。

春分,是农家总动员参与"村共同工作",修补损坏农间道路的时候。每户人家派出一名成员,分散到四个地方,用铲子或锄头进行修补;有时也会用卡车运载砂石来铺填农道。就连八十岁的老农夫也安静地埋头苦干,我恐怕是其中最年轻的了。

而烧田也是农耕的准备工作之一;在田埂、田边上燃烧稻草驱虫的景象,俨然就是一篇春的风景诗。

三月中旬开始育苗。前面提到过的井上吉夫,一个人就耕种了约五十反的稻田,有丰富的经验,因此总会帮助新规

就农的朋友们种稻。井上希望可以跟大家一起学习、分享农耕的苦与乐，于是从二〇〇〇年起，也开始让我参与育苗的工作；我也因此可以获得一盒盒的秧苗。

插秧机所使用的秧苗，因为根都黏连在一起，插秧时容易被切断；一旦根断了，就会影响到秧苗的成长。而盒装的育苗一小盒只有两三株，是连着泥土一起被放在盒中的，看起来就像是毽子的羽毛一样。

到了三月下旬，农人就会开着拖拉机或耕耘机下田整地了。我们家是少数使用耕耘机的，因为农地太广，徒手整地实在无法负荷，因此不得不使用柴油机械。

春雨，又称谷雨（四月二十日左右），可滋润农田，帮助谷物成长。这时的工作是清水沟，所有的农人集合起来，一起清扫从蓄水池到农田的渠道。

除此之外，也使用割草机清除田埂或田岸边的杂草。这个工作耗时又辛苦，光是清除一边的草，就要花上一个钟头；加上机械震动得厉害，就算停机休息了，手还是会抖个不停。割下来的杂草可以收集起来晒干，当作肥料。从插秧前到收割为止，大概要割四次草。

四月底之后，各家农地便会引水把田淹满，开始为犁田作准备。我们家所在的丰里西区，就有四十个大大小小的蓄水池，看得出这里曾为缺水所苦。

五月初的立夏之际便开始犁田。

为了方便插秧，农人会在注满水的稻田里，先用耕耘机将泥土搅拌成糊状，最后再用粗耙仔细荡平。如果这时候加入化学肥料，养分可以平均地撒播到土壤里。

还有另一道工序就是修补田埂。田埂很容易会因水而坍崩，加上鼹鼠挖洞、人们走动的影响，更是容易垮塌。遇到这种状况，农人会像个水泥工似的，将泥土涂抹到田埂边上，加以巩固，泥土干燥之后，就可以防止田里的肥水外漏。从这项传统工作当中，足以看出日本农业技术的智慧。

由此可见，插秧前的前置作业相当琐碎、仔细；我每天上午大概都要花三个小时的时间下田工作。

辛劳的农耕工作，带给我们家庭合作的喜悦

农田是我的思考空间。

在田埂上休息的闲暇里，我总会观察、思考周遭的事物。若有灵感乍现，就记在随身携带的笔记本里。京都银阁寺附近有条"哲学之道"，而稻田就像是我的书斋一样，因此我称它为"哲学之田"。农田使我们领悟许多重要的事情，也带领着我们成长。

农田教我们懂得水的可贵、果实的美好，以及思考与食物有关的事情；让我们察觉到青蛙、蛇、鼹鼠等各种昆虫和小生命；也令人回忆起小时候家庭的温暖，想起插秧时，全家带着便当，在田里用餐的景象，或是收割时，常有水梨可吃的种种往事。

最近我开始觉得，也许稻米其实只是副产物，在田里度过的时光、思考的时间，才是真正的主产品。冥想、独处、仰望天空或观察蜻蜓的时间，都是极其宝贵的。

农田工作其实就是全家合作的场所。家人齐心协力让"一件事"可以顺利完成，体会到合作的喜悦。即使仅仅是站在一旁的小孩，也会觉得自己是整体的一分子，更不用说他们稍微帮得上忙之后，所加倍感受到的喜悦了。

不过农业机械化之后，这种情形已经不再。有一种空中散布型的插秧机，用类似喷射枪的装置，极短的时间内就能把秧苗分散地播入田里。我第一次看到这种插秧法时，有说不出的震惊；还有割稻，也可以在两三个小时内完成。有句话说"十个小时的农耕"，就是指从整地到收割，最快可以在十个小时内全部完成。

五月二十一日左右，正好是二十四节气中的小满，意指"阳光正好，万物皆欢喜的气候"。

小满过后的几天，便是插秧的好时机。

我们家是用手播下井上先生给的秧苗。手插秧最辛苦的就是弯腰的动作，还好盒装的秧苗就像是毽子一样，只要高高地放下，便能不偏不歪地插进土里，即使不弯腰，也可以轻松完成插秧的工作。

我找来都市里的朋友，连同家父、内人，五六个人一起动手，每人负责五列，两反的田地约一天半就完成了。中午休息的时间，就在田埂上享用内人亲手做的料理。大功告成那天晚上，会在我家中举行小小的宴会。

虽然我也买了一台插秧机，但不适合用来播盒装秧苗。再说，用插秧机播的秧苗，距离太接近，容易影响稻苗的成长。秧苗的间隔宽，通风良好，不但有益于稻子的成长，更能增强稻子对害虫的抵抗力。

插秧过后，大家便各自管理自己田里的水。在外地工作的农人，都利用出门前和回家后的时间巡田。除了下雨天，平时要费心贮存水池的水，还要常常检查田埂是否被鼹鼠打了洞，让水流失了。

附近的农人也会组织起来，轮流巡田水。每拥有一反的田就轮流一次，所以我必须轮两次。虽然已经不像过去那样神经质，但我还是会从早上七点到下午五点，骑着摩托车巡视区域内农田的水位。看到水量不足的田地，便会打开冈之段蓄水池的闸口，把水注入田里。上班的人则利用休假来值

班巡田。

以前的农夫总是为了田水而争吵；现在大家干脆互助合作，一起管理田水。

管理田水，最重要的就是让农田能贮水而不流失。因为一直到秋收之前，水量都有可能不足，因此必须尽可能利用雨水补给，而避免使用蓄水池的水。听说蓄水池的水又称"育水"，真是个值得继续传承下去的绝妙好词啊！

农田里，丰富的生命处处可见

很多田是死寂无声的。

这是大量使用农药的结果。去过植林或人造林的人就会明白，那种一片死寂、阴郁和单调的感觉，不像杂木林里充斥着多彩多姿的生命力。而大部分的农田，除了偶尔传出几声蛙鸣之外，就是一片死寂了。

我们家的田却不一样，里面住着许多不同的生物。像是爱吃小昆虫的水蝇和水螳螂，还有田螺跟泥鳅，所以也引来了像白鹭鸶那样的大鸟。

幼稚园里也有种田或是玩泥巴的活动，女儿常常会抓到小虾米。也许就是这样，她对家中的农田非常好奇。

惊叹植物坚韧的生存战略

从九月初到秋收之前，都是跟杂草搏斗的日子。

插秧一个星期之后，我会用手压式除草机在秧苗之间行走，让杂草浮出水面，防止它继续生长，也顺便把氧气灌入土中。两反的稻田，要来回弄两三次，一次得花三个小时才能完成。

现在使用手压式除草机的农家少之又少，使用汽油引擎除草机的也不多，大多数都是用除草剂来解决。喷洒除草剂的人家，田地大多很广大。而拒绝使用除草剂的"先进农家"，则在田里洒满可以防止杂草生长的米糠。

除草机无法除去所有的杂草，剩下的就必须用手。专门夺取稻子养分的稗子，或是小水葱、蔺草等，都必须用手根除。只要能够防止这些杂草生长，栽培无农药的稻米就有希望。

稗子跟稻子长得几乎一模一样，外行人简直无法分辨，让人不禁惊叹植物的生存策略。如果不除干净，不用多久，稗子就会比稻子还茁壮，然后种子落到田里，不断繁衍下去。

拔除的杂草可以埋进土里，防止它再次生根，也可以丢到田外。用手除草很费时，加上中午日头正热，只好选在清早跟傍晚进行。杂草一旦除去，稻子就会迅速茁壮。

徒手种稻，最辛苦的应该就是除草和弯腰插秧这两件事吧！曾有人好心劝我："何必那么麻烦，用除草剂不就好了吗？"但是，我并不是为了收成贩卖而耕田，只是耕作自家食

用的量而已，因此想尽可能地亲手栽种、亲身体验收获的真实感。更重要的是，为了家人的健康着想、为了不伤害环境和小生物的生命，我绝不使用农药。

如果真有那么一天，非用农药不可，我想也是我放弃农耕的时候了吧！

尽管如此，我并不介意周遭的农家喷洒农药。这里的每一块田都是相连的，中间不应该有任何阻碍相隔。其实每个人都知道最好不要使用农药，问题就是做不到。

九州的宇根丰是在日本推广"农药减量"的第一人，他制作了一张害虫辨识表，提醒农家，只要用心观察，就会发现农田里其实住着许多蜘蛛之类的有益昆虫。这正是我一直以来努力的目标：耕种一块寄居着蜘蛛、青蛙等小生命的农田。

与其明知有害而继续喷洒农药，不如栽培可以抵抗害虫的稻子。生命力强韧的稻穗，应该就是最健康的米了。

我曾经观察过稻鸭共育的农田，田里干净的程度真令人吃惊。鸭子把草和虫子都吃光了，所以田里什么都没有。甚至因为绿草不足，为了饲养鸭子，还得另外撒种藻类植物呢！不过我对这种只有稻子的农田，是有些怀疑的。我的看法是，有许多不同生物寄居的农田，对稻子的生长应该会更有利吧！

有人认为，稗子的叶子比稻子的柔软，害虫更喜欢吃，

反而可以保护稻子的成长。所以现在已经有人着手研究有助于作物成长的"有益植物",也就是植物共生。例如,在蔬菜的间隔空间里栽种韭菜,强烈的气味会有驱虫的效果。

也有些人是因为农药、除草剂、化学肥料和种子总是组合一起贩卖,而养成了使用农药的习惯。甚至还听说,就是有人不愿意购买无农药的米。不过那些自己到城里直销给顾客的农夫,通常不会使用农药,顶多洒一次除草剂而已。

农田是鸟儿和昆虫的餐厅

我几乎不在田里施肥。

来访的鸟儿所留下的粪便会成为肥料,而聚集的昆虫的残骸,也会变成养分。杂草也是能量的结晶,回归土壤后可以再循环利用。我的目标是耕种一块鸟儿和昆虫都会来造访的农田,让农田成为鸟儿和昆虫的餐厅。

一到夏天,下田的时间就会变长。这边的杂草才刚除完,别的地方马上又长出新的,简直是追着杂草转。

只要有阳光和水,杂草就会抽芽,因此有些农家会在稻株间铺纸来阻挡阳光,不过效果不怎么样。也有人将田里的水位升高,让草淹在水里。而"合鸭农法"的好处则在于鸭

子的来回踏水，会使田水混浊，阳光无法穿透。

除草的问题真的很令人头痛，我还曾经想过请都市里的人利用年假来帮忙，或者在田间架设看板，招募除草的临时工。但是想想看，除草虽辛苦，以后回忆起来，却还是值得的。

稻子成长到一定的程度，就容易割伤人的脸部和皮肤，所以有些从事无农药耕种的人，会戴着西洋剑的面具进入田里除草。但是如果可以让稻子完全吸收阳光，挡住杂草的光源，就不用烦恼除草这件事了。

农田里，植物互相争夺阳光的竞赛实在很有趣。

除草后的田埂，干净空旷，制造出万物公平竞争的环境，促使再竞争的情形。如果不除草，就只有单一的强者可以生存下来，自然界将会因此失去平衡。

七月，在稻子成熟之前，在日出日落之间，我会每天花上四五个钟头在田里工作。日正当空的中午太过炎热，便不下田，而改做其他的事情；完全配合太阳的运转在工作。

从立秋到处暑（早晚的炎热渐缓、弥漫着初秋气氛的八月中旬）之间，就要开始排水让田地变干燥。

"农"是人们的教育道场!

兴奋期待新米的诞生

九月初,时序进行到白露,本来是指秋天正式来临,清晨的野草结满露珠的时期;实际上却是天天挨着"秋老虎"的日子。

收割的时候到了。割稻机(亲戚送的旧型机械,一次只能割一行)和镰刀并用,再用去年的干稻草捆绑。如果田中长满杂草,就不能使用机械来收割了。浸稻草和捆绑的技巧,我都是从舅妈那儿学来的。

接着,将捆绑成一束束的稻子,挂在稻木(三角铁柱上横架起竹竿)上,共四层,日晒两个星期左右(已很少见的晒稻方式,现在大多用机械干燥)。

我记得小时候,晒稻要一直进行到十月半才结束;如果那一年雨量较多,就一直将稻子挂着,有时会变成了"发芽

穗子"。我在从事农耕之后的第二年，便有过一次穗子发芽的经验，我觉得那是一次生命力的展现。

这个时候，各家生产的稻米量，也就毫不隐藏地展示在稻木上。

我们家是村里最慢收成的人家，大都等到预计会有连续好几天放晴的敬老日前后才打谷。

利用打谷机（这也是别人给的），全家一起打谷，三个小时便能完成。剩下的稻草有些拿到菜园用，有些留到明年收割捆束用，剩下的剁得细细碎碎，洒在田里当肥料。

一想到再花些功夫便能尝到新米的美味，总让我对打谷的工作格外投入、兴奋。

打谷之后还必须去壳，并且需要特别的去壳机器才行。因为家里并没有这样的设备，只好拜托友人高桥辉先生代劳。三十出头的高桥原本是上班族，辞职之后到海外流浪，回国后转回故乡绫部，成为专业的农夫。

最近，地方设置了一间大规模的稻米中心，有脱谷机器可以使用，但缺点是所有的米都会被混在一起。我想这是大家使用兴趣缺缺的原因之一。

至此，新米终于诞生。收获量约是现代农业（使用化学肥料和农药）的百分之六十左右。

幼稚园小朋友学习食粮、能量的自给自足

每年,我们家总会举行一个小小的丰收祭。

收成后的新米,首先要送给来帮忙插秧与收割的朋友们当谢礼,再扣除自家所需的米量之后,剩下的就卖给认识的人,或是拿去以物易物,像是和不耕田的陶艺家换取锅碗瓢盆等等。

新米只有在旧米(去年的米)吃完之后才会开始食用,而且要到食用那一天才使用精米机去壳。带着稻壳的米保存期限较长,必要的时候也可以当种子用。

收割之后,就不再特别照料田地了。虽然有的人家会立刻进行翻土,但是我尽量不在这时候动手。虽然现在流行将农田淹满水搁着,但我觉得最好清楚地区分:长满草的就是休息中的农田,翻土后的就是耕作中的农田。

插秧或割稻的时候,女儿会招来一些朋友一起到田里帮忙。幼稚园也会安排活动,让儿童有体验种稻的机会;还会举行丰收祭,把收成的稻米当作谢礼,送给出借农地的农家。

有趣的体验还包括,让小朋友打扮成民间故事里砍柴的老公公、老婆婆,到山上探索。他们将捡到的木柴、树枝用

报纸包好，交给老师们背下山，用来烤自己种的番薯。这时候，每个人的腮帮子一定都是鼓鼓的，装满了满足。

学习自己生产食粮和能量，是一项相当棒的活动。

家庭的功能是什么？

不论大人、小孩，只要亲身体会到自己可以帮助某人，或是协助完成某件事，便会觉得满心欢喜。

我想起小时候，只要在田里帮一点忙，父母亲便会说声"谢谢"或是"帮了大忙喔"等等，让我有突然长大了的感觉。

以前的农村，连小孩都是重要的人力资源；孩子感受到自己被家人看重、需要，亲子之间的爱，便由此滋长。

不仅如此，父母亲也参与了孩子的成长，更在无形中传授了许多工作上的知识与技巧。

例如，喂食鸡群的时候，让缺乏竞争力的小鸡吃到饲料的方法；还有，要把外面的鸡赶回鸡舍时，只要把领头的那只赶进去便大功告成等等技巧，孩子都可以摸索而学成。这些生活中的切身体会，让孩子们的智慧得以启迪。

我家里除了父母亲之外，还有一个姐姐和奶奶，三代同

堂,齐心协力下田耕种,无形中学习到了家庭是"生命"与"物质"再生的所在。

亲人友爱,共同劳动,生产了自家的食粮,也紧密联系了每个生命。换句话说,是一种回归生命本质的生活方式。

这是家庭最大的功能,也是最重要的教诲。可惜的是,在都市生活中却正逐渐消减,但农村又何尝不是如此呢?

顺便值得一提的是,在绫部也出现大规模农耕与自给农两极化的情形。移居者们都只耕种自给自足的米量,顶多再加上一些可以分给旧识、友人的量,否则就会影响到本业("X"),影响了平衡的生活。

我们家的菜园里,除了前述的番薯和豆类之外,还种了红萝卜、葱、白萝卜、芜菁、小黄瓜、茄子、番茄、苦瓜、牛蒡、意大利青瓜等等,全是栽种自己能力所及的东西。

第三章

你一定找得到！那块叫做"自我"的闪亮宝石！

"半X"的目标——"喜欢的"与"有用的"相协调

从"苦求没有的东西"到"发现既有的东西"

"福业"之一——七十岁开始经营农家民宿

由于我的好管闲事,喜欢协助他人实践"X",让独居的芝原婆婆的"X"如花绽放了。

芝原婆婆的住家,变成了农家民宿。

芝原婆婆今年七十岁。民宿才刚成立一年,通过"郊山联络网·绫部"的网站与口耳相传,总有源源不绝的客人前来体验农村生活。

芝原婆婆把自家民宿取名为"原本",蕴涵了"原本的你就是最好的,希望你能做自己"的心愿。如同"老板娘"芝原婆婆,没有丝毫刻意的修饰打扮,完全以平实自然的样子迎接来访的旅人。

"原本"位于绫部东北边山林间的五泉町。那里有很多萤

火虫和山椒鱼，还有五十只左右的野猴子出没。五泉町名副其实，到处都有涌泉，嗜咖啡的人用泉水冲泡咖啡享用，喜欢蓝染的人则用山泉水洗出浓郁的蓝布。除了主要干道之外，几乎没有其他车道；当然，也无法使用手机。

"原本"虽然经过整修，但仍保有一百一十三年前的古早味：泥土地面、烧柴火的铁桶澡盆、由米仓改建的茶室。庭园里，两棵被列入"绫部名木百选"的大树，道尽岁月的流转，在树荫下品尝的抹茶更是美味甘甜。

"原本"并不以营利为目的，收费几乎与实际花费相当，一天为五千日元；晚餐与隔天早上的早餐都与芝原婆婆一起吃。料理的食材几乎都是从深山里采来的野菜，以及自家菜园里栽种的蔬菜。在这里，你可以亲身体验到种菜、采蜂斗叶、采山椒、采栗子、用藤蔓编笼子、乡间散步等田园活动。如果正当季的话，只要访客提出要求，还可以出外抓萤火虫或瓢虫。

到民宿拜访的客人，总喜欢在餐桌上，一边吃一边跟芝原婆婆愉快地聊天；天南地北地从古早生活、与自然的共生、环保问题，到商量人生大事等，无不尽兴。因为跟芝原婆婆相谈甚欢而成为回头客的旅人更是不少。

这样经营民宿，仿佛在迎接远道而来的亲戚一般；而最棒的招待，莫过于芝原婆婆那和蔼可亲的性情与话语了。

我跟芝原婆婆在一次征文活动中认识。当初，为了庆祝

绫部市建市五十周年,"效山联络网·绫部"举办了小小散文投稿活动,题目为绫部的"心灵风景"。芝原婆婆的文章令人印象深刻,直教人想亲自认识,于是便前往拜访。虽然同属绫部,但从我家到她家足有一个小时的车程。

"房子这么大,才一个人住,如果有都市的人来玩就好啰!"闲聊中,芝原婆婆不经意透露出心声;在我顺势的提议下,绫部第一家全年开放的农家民宿,便由此诞生了。

因为举办"田园生活体验营",我一直在寻找设立农家民宿的可能性。在绫部乡间,可以住宿的地方很少,即使想放慢脚步好好欣赏,也会因住宿的问题,而变成无可奈何的一日游。

芝原婆婆说,"原本"民宿是她的新人生意义,自从意外找到新的人生意义之后,每天都快快乐乐、朝气蓬勃。"这个可以做"、"那个也不错",各种新鲜的点子不断涌现。

芝原婆婆虽然自己下田耕种,但已将耕种范围缩小到生产自己所需的量而已。深山里的菜园,似乎是芝原婆婆回归自我的重要空间。

宽敞的古厝、铁桶澡盆、乡间的自然环境,再加上开朗好客的个性,芝原婆婆活用这些"既有的东西",吸引了都市的旅人。换句话说,就是善用身边平时不特别留意的东西,用活了,便成了"X",甚至进一步找到具有人生意义的工作,芝原婆婆整个人也因此显得容光焕发。

这种生活方式使高龄社会也洋溢着幸福气氛与充实感，可以说是半农半X的真正价值吧。而在我们周遭的环境里，应该处处都存在着这种既有的东西。

几年前去世的芝原爷爷，留下了十年份的木柴。芝原婆婆说："我先生说不定是想告诉我：'柴火用完之前，就继续民宿的工作吧。'"

我建议芝原婆婆，为了下一位访客的方便，应该让住宿的客人到深山去帮忙捡拾树枝或木柴回来。这么一来，民宿的经营将不止十年。这样做似乎也传递了某个重要的讯息吧。

增加绫部的农家民宿，也是我的"X"之一，这个工作目前刚步上轨道。民宿可以让人在此独自慢慢思考、反省自己的人生，这样的体验是人生的至宝，而且只有在一无所有的乡下，才可能实现。我想让更多的人能有这样的体验。

我想，就某方面而言，农家民宿似乎是革命性的大发明。怎么说呢？因为目前这个国家，正需要一个可以让自己安静和反省思考的空间啊。

"福业"之二——过了八十岁，第一次当老师

八十岁的志贺政枝婆婆，成为荞麦果子烹饪班的老师。

"八十岁了,才第一次当老师,我应该还可以再努力十年吧!"找到自己的"X"的志贺婆婆有感而发。

志贺婆婆住在接近市街的田野町,是我有一次在田野町迷路而认识的朋友。

那时我看见志贺婆婆的前院,种着好像粟谷的植物,便问正好在院子里的志贺婆婆:"真是难得一见呢!是粟谷吗?"一听到我住在锻治屋町,志贺婆婆立刻流露出怀念的神情,原来她的娘家就在邻村。

我们意气相投,一直保持联络,而志贺婆婆亲手做的荞麦果子,更是我念念不忘的美味。之后不管遇见谁,我都会不经意地称赞一番,不知不觉中,竟然开始有人向我要荞麦果子的食谱。

志贺婆婆利用休耕的田地栽种荞麦,打荞麦已成了她生活的一部分。

在村上章先生("游罗企划"的共同代表,负责发行绫部的地方货币"游罗")的策划、推动之下,二〇〇三年二月,志贺婆婆八十岁生日那个月,郊山交流中心挂上了"绫果子私塾"的看板,荞麦果子烹饪教室首度开张。

村上原本就是传承地方文化与智慧的私塾活动的负责人。至于"绫果子"之名,则是市长四方八洲男,受到果子美味感动所冠上的。

由于不断有人向她请教荞麦果子的做法，让志贺婆婆了解到这就是自己有用的地方。从此，她的生活便充满活力与干劲，并开始尝试制作新口味的手工果子。我想，志贺婆婆也想把食物的重要、手工的优点，传递给周遭的人吧！

对老年人来说，觉得自己仍然对他人有用处，不仅是一件开心的事情，更可引以为傲，激发源源不绝的生命热情。

芝原婆婆和志贺婆婆的"X"虽然尚未商业化，但只要做些调整，便可以成为"福业"——一种快乐的事业。

对老年人而言，生活里的活力与激情，比收入更不可取代。令人快乐的"福业"，也将成为今后社会中理想的工作。

所谓好地方的条件是什么？

现在已不再是"苦求没有的东西"，而是寻找"既有的东西"，加以活用的时代了。只要稍加留意，周遭的一切都是"既有的"资源。

从大阪来参加"田园生活体验营"的板前提到，"用既有的东西来烹饪就已足够了"，听起来好像理所当然，却让我感动莫名。将菜园和庭院里的既有蔬果、冰箱里的食物、橱柜里贮藏的干货等，用味噌、酱油、盐巴等基本调味料烹调，

就能变化出各式各样的佳肴。

善用"素材×搭配组合"便能完成任何事情,这个逻辑对探讨与解决生活及社会问题,也同样有用。人也大抵如此吧!只要每个人的"X"经过搭配组合,一定也能产生多样性的解答。

现在,不管是农村还是地方性的市镇,都以"在地学"的理念兴建新社区。所谓"在地学",是在决不依赖公共投资、招商引资等外部力量的前提下,藉由外地人(风)的观点,挖掘出在地居民(土)视为理所当然的地方资源、生活风俗、生活文化的价值与意义,活用于兴建新社区的计划当中。

居民自己成为当事者,从"寻找既有的东西"着手,具有重大的意义。

居住在仙台的民俗研究家结城登美雄,是我衷心景仰的精神导师,他跟熊本县水俣市的在地学事务局长吉本哲郎两人,几乎同一时期开始提倡"在地学",虽然只有短短约十年的历史,成果却最受瞩目。农文协会出版的《增刊现代农业》的总编辑甲斐良治,对"在地学"有更进一步的说明:

> 在地学不是"苦求没有的东西",而是"寻找既有的东西"。停止对大都会的崇尚,也停止怨叹"这里什么都没有";从结城先生所说的"意识的远隔对象性"、吉本

先生所说的"身份的闭塞症"中解脱出来。前者是贬低近在眼前的东西，而认为远在天边的较有价值，并加以追求的心态；后者则是指无法掌握地方个性、特色，而无条件接受外来的意见，盲目求变，或相反地，一味地闭关自守。

在一味发展经济、金钱至上的观念下，地方也只看得见大都会的多彩多姿，而"苦求没有的东西"。但是，只要朝着金钱以外的自然风土、生活文化、社群共同体、不为金钱汲汲营营的生活方式等价值观前进，用心挖掘，绝对可以发现丰富的地方特色。

实践这个理念的方法很简单，每个人都能参与。不管是本地人还是外地人，都可以拿着地图、照相机或彩笔自由地探访、调查地方的水域，或是拍摄植物、食物、古玩、农舍或菜园、自然神等等，讨论出"地区资源资料卡"或"地区资源分布图"，张贴在地图上。

结城举出"好地方"的条件之一为："有好山好水或好的风俗、有工作和学习的场所、令人居住愉快、有三五好友的地方。"吉本则通过"在地学"的观点，谈论兴建新社区的梦想："希望能够建设地方性的经济社会；可以一边享受地方生活，以此为安身立命的基础，一边传承理念，保护世代相传、充满回忆的大海、高山与河川。"

绘制地方地图，重新认识自己的地方

　　我们丰里西地区（旧学区），为了努力在地方上寻宝，用新奇的插图，绘制了一张"丰里西·展翅飞翔图"，由插画家高美代子一手包办。

　　二〇〇〇年，"播新村"的西田卓司在我家举办了一场小型演讲，高小姐因缘际会之下前来参加。绫部的人情味和净愈心灵的"郊山风景"，在在教她流连忘返、一来再来。当时，市政府的农林课嘱托"郊山联络网·绫部"制作区域地图，正在烦恼之际，高小姐竟自愿伸出援手，负责取材、画图、设计等所有的工作，实在令人喜出望外。期间，高小姐花了约一年的时间，在附近走动、寻找灵感。

　　当时，"苦求没有的东西"的二十世纪刚画上句点，地方上既有的、潜在的"宝藏"（资源、遗产、经验、记忆）正登上舞台，通过"寻找既有的东西"，重新认识地方的时代拉开了序幕，全国各地相继兴起制作区域地图的风潮。

　　高小姐把自己当成既是旅人、也是在地居民，带着写生簿四处游走，呼吸着早晚的空气，感觉着阳光和微风。高小姐也不厌其烦地跟许多老年人闲话家常，从中挖掘出宝贵的

故事，每次话匣子一打开，总是超过预定的三个小时。沉浸在谈话中的老人家，脸上总会散发出喜悦的光芒。

高小姐从以前的地图获得灵感，发现丰里西的地形，仿佛是一只展翅翱翔的鸟，因此便以"每个人都能展开'潜能的羽翼'"为主题进行设计，完成了举世无双的区域地图——"丰里西·展翅飞翔图"。

藉由高小姐的客观角度，小西町盛产的茶叶、锻治屋町的菖蒲花园、小畑町·空山集团的"小畑味噌"、地方富豪小畑六左卫门的民间故事等许多宝藏，都一一被发掘、呈现出来。地图上也包括高个人推荐的好地点，可供唱歌或野餐。

这张地图不但加入了"在地学"的手法和"自我探索"的元素，也让看地图的人获得心灵上的抚慰，相当受到好评。这件事让我深信，每个地方都一定有自己的"X"。

绫部还保有许多乡村里偶尔才看得到的茅草屋，以及显示出从前城下町历史的店家，这都可说是古民厝"建造智慧"、"住的巧思"和"工匠技术"集成的八宝箱。充满魅力与味道的古民厝，一旦遭到破坏，要再重建是极其困难的工程。现在，它们重新被视为绫部的宝物与骄傲，既代表着绫部的历史，也是想传递给下一代的文化，可说是"寻找既有的东西"的成果之一。

虽然只是个人的拙见，但是，绫部若有二十张类似这样

的区域地图，那么创造最前卫的城镇将不再是空想而已吧！如果政府再次实施一地区一亿日元的农村再生计划（虽然条例绝不可能复苏），就可以运用在制作区域地图上了。

口上林地区"乐学塾"的中学生，受到"丰里西·展翅飞翔图"的启发，也花了一年半的时间，制作了精美完整的"优哉自在·口上林"区域地图。

郊山的生活——打造独一无二的乡镇

给老年人的鼓舞——五十日元的温情

二〇〇〇年，为了庆祝绫部市建市五十周年，创立了"郊山联络网·绫部"。一改以往的兴建硬件纪念建筑物的惯例，而开发软件设备，其目的在于增进地方的活力，并由京都大学研究院农学研究科的新山阳子教授担任企划代表。

一九九九年，为了迎接五十周年纪念，市公所公开征求市民的城市计划提案。我以"心灵时代来临，绫部可以发挥什么功用"为主题，提出了几个企划案："将勇气投递给独居老人的加油明信片事业"、"打造世界座右铭·座右书的博物馆"、"在绫部实践二十一世纪生活方式的居民的人生故事小册"等。由于这项提案，我得到了可以参与设立"郊山联络网·绫部"的机会。

"加油明信片"的事业已开始运作。市民课招募了许多义

工,包括六十九名个人义工,以及九个小学等团体组织。明信片寄送对象是七十岁以上的老年人,共四百一十五名;每位义工一个月负责写明信片给一两位老人一次。

我负责给两位七十多岁的婆婆写明信片。

已是上山采野菜的季节了。我对山野菜的兴趣似乎愈来愈浓厚,而且每年认识的可食野菜也愈来愈多。请告诉我传统的烹饪方法喔!

现在正值下田除草的季节。我推着手压式除草机,努力栽培无农药的稻米。一边除草,一边哼着二宫尊德的歌曲——"今年秋天/虽不知是雨还是暴风/今天的工作/就是下田除草。"

明信片的内容包括了季节变化、庆祝祭典、前人的智慧等等,交流便由此连接起来了,有时也会从中得到新的灵感。连邮差送信的时候,都会主动和老人家打声招呼,亲手递上明信片。这个活动,还荣获总务大臣(内政部长)的表扬呢!

目前明信片的费用是由市政府负担,我很想提议在明信片上刊登企业广告,但不知道反应如何。

至于未来的梦想,我最想实现的就是盖一间"座右铭·

座右书博物馆"。在博物馆里，不仅可以展览古今东西、从著名人士到市井小民的座右铭和书，还设有住宿和咖啡馆。欢迎世界各地正在人生迷途中的旅人，来到绫部的博物馆，从中找到启发，再向前展开新的旅程。

梦想把绫部打造成一个丰富的精神空间，使我脑子里总转着一些构想。例如如何善用绫部的黑谷和纸这样好的素材，请书法家或是让孩子们写些东西应该会不错吧。还有，若是能从拥有座右书的人那儿，获得"人生的一册"，且博物馆又有空间可以陈列展示的话，那该有多棒啊！不过实际的空间（硬件设备）一定是个大问题。还有，如何活用古民厝，对我来说也很有趣。

积极欢迎都市的移居者

愈来愈多人渴望大自然的生活，摸索着属于二十一世纪的生活方式与人生，这确实已经成为一种世界性的潮流。在这样的时代里，绫部市拥有清流由良川、山林、田园等许多都市缺乏的优美自然环境；加上联结京都、大阪、神户的交通网，适当的距离（约两小时的车程）让许多艺术家纷纷移居到这儿来。而潜在移居者人数，预计会继续增多。

在"郊山联络网·绫部"成立之前，绫部市只有提供工商观光的旅游资讯服务，并没有专门的机构提供以"自然田园生活"为主的观光资讯。

二〇〇一年，"绫部田园生活情报中心"成立，旨在提供一个空间探索"郊山的生活"与二十一世纪城市兴建，让有兴趣了解绫部田园生活的人，或是考虑移居、终生定居在绫部的人，可以轻松、随意地来访。且更进一步地，跟U转、J转、I转①的移居者，或是本地居民进行交流，一同思索二十一世纪的生活方式与人生方向。

情报中心设立以后，"郊山联络网·绫部"也跟着有机会积极发挥本身功能，从空屋出售的信息、森林义工，到举办烤面包体验活动等等，提供各种有关田园生活的资讯，并支援各式聚会活动。

"郊山联络网·绫部"将绫部的"郊山力"（得天独厚的自然资源、美丽的郊山风景等等）、"软实力"（多样化的郊山文化、经验智慧、艺术文化等等）和"人才力"（梦想、思想、志愿、人文精神与人情等等）紧密结合，活用这三大力量，以打造独一无二的城市，使其成长茁壮为终极目标。

① U转：出生于甲地的人，再次返回故乡甲地工作、生活。J转：出生于甲地的人，到乙地求学和就业，又移居到丙地工作、生活。I转：出生于甲地的人，求学和就业一段时间之后，移居到乙地工作、生活。

我希望绫部能够继续整合"与大都市的交流"(二十一世纪的他火),探索"郊山的生活",成为二十一世纪生活方式的典范之一,并以自己的经验为市内外的各个地区提供生活方式的新企划。

"他火"即是旅行的意思。旅行原本的意义,就是高举着从他人身上获得的火把(爱或慈悲、力量、勇气),一路前进,并从中发现世界与自我的一种文化行为。

因此,我把"郊山联络网·绫部"跟都市的交流,比喻为"他火",因为绫部可被视为提供交流的精神空间。那么,绫部代表什么呢?我想,这正是眼前必须以哲学观点来探究的重要课题。

如今,以无限地球资源为基本认知的时代已告终结;面临环保问题等"二十一世纪问题群"的现代,当务之急就是认知地球资源有限,并且创造永续的社会环境(循环型社会、永续发展的社会、生态城市)。

新时代来临,使我们重新审视,从高度成长期就一直被忽略的、存在于郊山的丰富资源,也重新考量循环型的资源运作系统。此外,先人从自然风土中学习到的智慧,以及地方上代代相传的,有形、无形的文化遗产,都急需保存与传承。

在这个追求心灵满足的时代里,从渴望回归自然、亲近大自然、热衷野外活动,到生态旅游、田园生活、退休

归农、务农、市民农园、园艺、自然艺术等等，每个人的关注都日渐浓厚。

"郊山联络网·绫部"首先必须深入探索的是："绫部代表什么？"为了从"（与大都市）交流"的观点出发，负起"打造独一无二城市"的责任，势必得以哲学观点切入、阐述"绫部代表什么"的疑问，因为这将是未来城市企划的关键因素。三年来，同事们虽然不断思索，仍然只有模糊的概念。

以下是"郊山联络网·绫部"一直以来的主要工作：

对绫部的地方资源（自然环境、生物、民俗文化、传承、智慧、软件设备等等）进行再发现、再评价的工作；将"四处散落的智慧或资讯"转变成"生活的智慧或资讯"和"有价值的软件设备"，加以编制，以便流传给后世。

汇集具有个人特色的独特智慧或资讯、软件设备和人脉，将这些打造二十一世纪绫部的潜在原动力——输入电脑建档，再以"公开资源"的方式向世界传达，让大家重视的"绫部开放舞台"，在世上发挥打造新城市的启发作用。

活用具有独特魅力的二十一世纪绫部地方资源：人、软件设备、郊山（自然），结合都市与乡村，增加交流与定居人口（打造未来市民）；另外，恢复社区的自信，创造梦想与人生意义。将绫部的地方资源培养成主要的能力（社会的竞争能力与强韧力），孕育二十一世纪绫部的存在价值。

这个崇高的抱负与志向却因工作人员不足而受阻,希望将来能藉助更多人的智慧,集思广益。今后,"郊山联络网·绫部"预计朝非政府机构的法人组织方向前进。

促使绫部"一万个小城故事"的诞生

名为"森精灵"的森林义工,是京都府绫部地方振兴局、市农林课以及"郊山联络网·绫部"共同支援的活动,每个月举办一次,单次参加费用为一千日元,年费为四千日元。

二〇〇三年三月举办的"森精灵"户外活动,除了固定的会员之外,还有两位从网络上得知活动消息的高中女生,也和老师一起前来共襄盛举。

除了维护山林之外,这群义工还在两百棵橡树等阔叶树上,种植椎茸、平菇、珍珠菇和金针菇;同时采收了去年栽种的大量香菇。一时之间,是否可以转卖香菇,将获利当作活动基金,也引起森林义工们热烈的讨论。

当天,本地小畑町的村上昭治先生,还指导大家利用当地的竹子制作竹扫把。竹子的繁殖是山区的两大困难之一,另一项是植林的间伐。

"郊山联络网·绫部"至今已经主办过三次"田园生活体

验营"。第一次是二〇〇一年七月的"绫部的田园生活·初级活动·夏篇";参加的人有从京阪神来的夫妻、孩子和年轻朋友们,共二十六人。为期两天一夜的活动,参加者分别住进十户民家,体验造纸、打荞麦和下田耕种的田园野趣。参加的人大多在都市里有自己的家庭菜园,对农业也相当感兴趣。

我们希望通过农村的民宿、田园工作、艺术体验,让外县市的人亲身了解田园生活的种种,也藉此宣传绫部这地灵人杰的好地方。我们家已经有多次提供住宿的经验了。

一开始,负责招待的民家当然也有些困惑,甚至有人拿生鱼片来招待呢。之后从谈话当中了解到,其实来访的人最期盼的还是淳朴的地方料理。这层疑虑一旦解除,酱菜摆上桌便是人间美味了。

"农家民宿"指的是到一般农民的家里去投宿,体验农庄原来的样貌与生活形式,是一种新旅游时尚。这种旅游在欧洲已经相当普遍,都会的人常利用长假,到山明水秀的乡村去居住,跟当地人互动交流,充分享受当地的自然、文化、工艺与美食,享受别具风格的旅行。

在日本,大分县北边的安心院町,是最早发展农家民宿的地方。绫部的"田园生活体验营"正式开办之前,我曾经去当地观摩。那儿的风景跟绫部的农村景观非常相似,所以我相信只要用对方法,绫部的农家民宿也一定会成功。

活用当地食材烹饪地方料理，自然是不可少的，但我想，准备一个宽敞的空间，让旅人可以舒服地在榻榻米上躺成一个大字，也很重要。

有一位荞麦面师傅来参加"田园生活体验营"的时候，露了一手给大家瞧。那位师傅的梦想是在乡村开一家荞麦面店。二〇〇二年秋天，他终于如愿以偿，移居到了绫部，每天朝着梦想努力，最后成功地开了间"荞麦匠·鼓"。

提供农家民宿的家庭都会跟客人一起用餐。餐桌间，年轻人甚至会讨论起"结婚是必须的吗"这类话题，或是请教农业和料理的事情、对田园生活的向往，或是村里的大小事。经常可以看见某人俨然成了精神导师，或是像芝原婆婆一样，成为旅人们相继探访和请教人生问题的对象。

旅行即观光——"观看亮光"。这个光，大概是在旅行地认识的人，身上散发出的友善与热情吧！例如，旅程中认识的人做的酱菜，也许会唤醒自己对家乡、亲人及童年的记忆。旅行不仅可以让自己回归到原点，也可以重新审视自己的脚步。

最理想的田园体验活动，一定要避免程式化。遇上成群野猴子出现，就安静地观察；下雪的时候，就来场雪球大战；到了可以看见美丽星辰的地方，便仰望夜空。最好让参加者自行发觉在那个瞬间、那个地点、那样行动的自己，体会其中的喜悦、偶然、敬畏与不可思议。如此，农家们也较为轻

松，不用多做准备。

体验营并不是户外教学，如果参加者可以自己发觉乐趣和喜悦，那么，即使是回到了都市，相信他们也同样能让生活过得更愉快。只要怀有新的视野，到处都是人生的乐园。

在一次活动中，我突然想到，如果能收集以"郊山联络网·绫部"为背景、绫部为舞台的故事，促使"一万个小城故事"诞生，那该有多棒啊！

除了计算访客人数、卖出多少东西，难道就没有其他指标了吗？这个想法促使我开始思考，用故事的数目当作新的指标。

自从"郊山联络网·绫部"成立以来，就一直有许多故事诞生。例如，烤面包体验活动，使水田裕之与妻子坂惠邂逅、结缘；参加田园生活体验营的荞麦面师傅移居开店的故事。还有，住在神户的德平章成了绫部迷，每年来访超过二十次，还用相机收藏绫部的魅力，在本地的文化节上展览，甚至为了郊山团体的活动，自掏腰包制作海报等等。类似的故事不断发生，若是可以成为传说之地，就再好不过了。

十几年前开始，"故事行销法"就已经成为商业界的常识了。要拨动消费者心中的琴弦，就必须有"故事力"才行。打造新城市也是，再渺小的故事也无妨，都可以用来编成一万个小城故事，而且每个小村庄都做得到。

小城故事所代表的希望，一定可以改善这个国家。

从一粒种子看人间

种苗公司操纵的农业，令人愕然

就社会责任而言，"郊山联络网·绫部"的工作就是我的"X"；但以个人来看，提倡半农半X才是最大的"X"，也是我的招牌商品。

曾在电脑制造公司上班的后藤雅晴，一直很向往农家生活，一九九八年离职之后，从大阪移居到兵库，开始自给农的生活。我跟后藤在丹波举行的"年轻农民相逢会"上认识，对未来生活趋势之一的半农半X看法不谋而合。之后我在自家设立了半农半X研究所，扮演民间智囊的角色，而长我两岁的后藤，便负责网页的制作与管理。

当初，后藤曾感叹电脑跟农业不能结合，直到接触半农半X的理念之后，逐渐领悟到电脑或许可以成为有用的辅助工具。

作家星川先生则是研究所的顾问。

半农半 X 研究所的前身是一个名为"种子"的非政府机构，成立于一九九八年，专门将种子的相关资讯编辑成小册子，提供给近两百名会员。

当时，我一边在公司上班，一边在老家开始自给农的工作。看见餐桌放满了自制的米饭、蔬菜、味噌、酱菜，还有山上采来的野菜，感觉到食粮自给率逐渐提高，实在令人欢喜。

然而有一天，我忽然领悟这并不是"完全的自给"。怎么说呢？因为几乎所有蔬菜的种子（所谓的 F1 种子：第一代交配种），每年，不，应该说是永远，都必须向种苗公司购买。

原来我们是在种苗公司的手掌心上进行农耕，这个事实真让人愕然。

这些种苗都是化学肥料和农药栽培的，而且我们不能自己采集种子，隔年还是必须向公司购入新的种苗，完全悖离了血脉世代相连的生命本质。

这使我们意识到，自己正处在"掌控种子即是掌控全世界"的种苗商业漩涡中。

在京都，星川先生曾提醒我，"如果不保护在来种，就不妙啰"，引起了我内心很大的激荡。

我对 F1 种子产生质疑，是在遇见三个重要名词，人生有了转变之后开始的。

落实半农半 X 的生活方式，最重要的名词就是"七个世代"、"未来世代"以及"留给后代最大的遗产"。

北美印第安人伊洛魁部族的生活哲学，是考虑到"七个世代"以后的情形，来做现在的决策；"未来世代"是指创造新世代的新观念；而"留给后代最大的遗产"则是内村鉴三的著作名称。

由这些角度来看蔬菜的 F1 种子，与"七个世代"和"未来世代"都是对立的。它只有第一代才拥有优良的基因，第二代以后长出的蔬菜，形状与品质都参差不齐，和第一代完全不同。

相反地，在来种却是永久的、代代相连的种子，这就是在来种珍贵之处。而"种子"便是以"世代"为焦点，推展相关活动的组织。

在来种的传承——生命的支援使者

F1 种子的问题在于局限在"一个世代"的想法与思考模式。种苗公司工业化的思考早已根深蒂固，绝对不希望卖出第一代种子之后，消费者就能自行栽培第二代、第三代。他们把种子视为家电用品一般，必须永远不断地购买、消耗才行。

超市贩卖的新鲜蔬菜，大多都是 F1 的品种，玉米是其中

的代表，我们的舌头已经不能接受古早味的红萝卜等蔬菜了。如今，虽然终于开始有强调是传统蔬菜，或是京蔬菜、加贺蔬菜的蔬菜上市，但一味保护在来种，却忽视料理的方法，也不会改变什么。现在，熟知如何料理出传统蔬菜特有的滋味与香气的人，已经不多了。

当今的社会，一切都以一个世代为思考范围。料理的多样性、乡土性和地域性早已丧失，世代之间的联系断裂，珍贵的事物更是无法传承，俨然斩断了生命的连结。

在来种的英文名词为"Heirloom Seed"。"Heirloom"指的是"祖先传下来的宝物"，即"传家宝"的意思，是个极为美丽的名称。

滋贺县的某村庄盛产一种可做成可口酱菜的茄子，听说约一个世代之前，那是当地新嫁娘必备的嫁妆之一。现在，茄子已经变成当地特有的酱菜名产了。买家电用品当嫁妆当然也不错，但是"种子"更希望可以把"种子当嫁妆"的文化流传下去。

以前农夫种豆，一定是一次三粒：一粒给空中的小鸟，一粒给地上的虫儿，一粒给自己。人们总是怀着感恩的心采收农作物；带着祈求来年丰收的心，小心翼翼地采集生命的种子，也珍惜农作物的多样性。但是，不知从何时开始，种子已经沦为人们追求经济效益的商品了。

现在的种苗,因为迎合人们的需求而丧失了多样性,一味追求收成量,而被改良成"远离了种子本质的种子"。几乎所有农家都向种苗公司购买种子;放弃了采集种子、存放和育苗的例行工作。

我开始思索,也许将生命的种子流传给下一代,便是对未来世代最大的贡献。其中一个办法,便是利用"种子"微薄的力量,来担任传承"在来种"的工作。以各种方式支援保存和传递在来种的人,以生命支援使者的角色,将生命的种子撒播于大地。大家互相交换、品尝彼此费尽心血栽培的生命种子,再一起传给后代子孙。

我听说过有些种子是不外传的,但为了后代子孙,这场不忘本质的生命接力赛,必须继续交棒下去。从播在大地的一粒生命种子开始,逐渐迈向"邬雷西帕摩西里"(爱奴语,意指万物相互依存生长的世界)的道路。但愿多样的生命体各个都能实现自己真正的天命。

制造麻油五十载——就从一小撮开始

"种子"设立的那年秋天,每日新闻报九月十八日的"女人心"专栏,刊登了一篇标题为"自制麻油半世纪"的投稿

文章，带给我很重要的启示。

作者是住在奈良县天理市的本多希登子女士（当时七十三岁）。五十年前结婚时，从娘家带来一小撮芝麻的种子，之后半个世纪便一直制作手工的黄麻油。

现在日本的麻油自给率只有百分之零点五；也就是说，百分之九十九点五都依赖海外进口。数字会说话，为了进一步了解麻油，我便前去拜访本多女士。

本多家那一年芝麻的收获量是六升。我一看到芝麻，崇敬之意就油然而生。回溯芝麻的生命轨迹，应该可到达地球或是宇宙的起点吧。一粒芝麻见宇宙，是本多女士与芝麻带给我的重大感受。

本多女士将自家采种的方法传授给我，告别之际，还把一升的芝麻交到我手上，吩咐道："请你当这芝麻的传承者吧！"这是我极为珍贵的一段时光。

"生命的传承"这件大事，是每个人，不，是每个生命体原本就承担的责任，只是被我们遗忘罢了。人类的行为，似乎把自己当成了末代子孙，在将种子 F1 化的同时，也误将自己的心 F1 化了，不是吗？

通过"种子"的活动，我们结识许多未曾谋面的同好，共同积极参与建设未来的工作。特雷莎修女播下了"爱的种子"，而"种子"的愿望则是在更多下一代的人心中，

播下"生产的种子"。

"种子"更深一层的意义是什么呢?

"种子"组织中有许多有趣的人物。其中一人十分热衷寻找在来种,根据他的了解,奈良县偏僻的地区里藏有许多新奇的种子。

三浦雅之和阳子夫妇俩,出身绫部北边的舞鹤市,现居奈良县。两人经营的"粟",是一间专门提供在来种蔬菜料理的餐厅。

在守护在来种的世界里,聚集了各种人才,而且愈来愈充实,这应该可以列入"种子"实现的成果之一吧!下一个阶段,则希望可以探索"种子是什么"的哲学问题。

在汉字之前的日本语言"山人语言"中,"种子"(TANE)的解释是:"TA"具有"明显高耸(攀升)、茂盛(许多)、广播"的意思;"NE"则代表"根源(回归本源)、(生命的)根",精准地描述出"种子"的本质。

于是我想,或许可以尝试转用来解释人世间的现象。资讯传递是"TA"的部分,并非占为己有,而是在社会上流传后又会返回的资源,并藉此广为传播。生命或环境、农业或

乡村、建设新城市或复苏农村，应该是"NE"的部分吧。而半农半X的"半农"就是"NE"，"半X"就是"TA"。

只要有喜欢培育种子的人存在，就一定会有人喜爱研究用在来种农作物烹饪的料理。

在"种子"中有形形色色的人，而我的责任，应该就是思考出种子所代表的哲学意义。吉野弘、金子三铃等许多诗人，都曾经以种子为题材写诗。事实上，思考种子的意义，就跟思考身为人的意义、人生的意义是相同的。

"私"这个汉字的"禾"部，是谷类的意思；另一边的"厶"则是"独占"的意思。"私"的相反词为"公"。"八"表示敞开，因此，将"独占"的东西"敞开"便是"公"。所谓的"公"，并不是指国家或行政机构，而是存在于国家与个人之间的事物，是每个人的宝物与共有财产。

虽然有人不愿意将自己的事情公诸于世，但是在电脑的世界里，将知识、资讯公开并共同创造出"公开资源"，已成为主流观念。在二十一世纪，与其独占，公开化将会变得更实用。

这也与"TANE"的原理相通。为了跟其他人相互联系，敞开心胸，在各个领域中发挥个人的天赋，活用于社会，都是非常重要的。

现代所缺乏的是付出和分享的文化

献给您感动的心语——我的"X"

约一百年前,日本的年轻族群很喜欢用"inspire"(激发)这个词。

"激发"来自人物或书本中的知识、语言,可以带来新的气息、鼓舞精神与灵魂、点燃心中满腔的热情,是今日不容忽视的影响力量。

每次我遇到好的词句,就会想跟其他人分享。

一九九八年,我在朝日新闻报的"瞬间"专栏,读到一篇感人的文章,被那优美的文字深深打动,忍不住影印了一百份,寄给亲朋好友,并且希望他们看完之后转寄给别人。从此以后,每次我得到新的资讯,总不忍独享,会尽可能传播出去,希望这些讯息对别人有些用处。

翌年,我开始发行付费订阅的明信片,活动名称为"后

学园",这成为我协助人们探索自我与使命的工作中的一环。我希望通过分享感人的散文、名言、诗作、故事、神话等等,将勇气传递给每个人,鼓舞人们的精神。

"后"代表"后现代"、"战后"、"九一一后"等等"以后"或者是"下一个"的意思;而"后学园"就是"以明信片为教材的未来学校"。希望一张明信片可以教授一堂人生课,口号是:"每周送达的心灵飨宴"。

经营有收入的事业,代表我终于找到了自己的"X",看到了具体的实践模式。

现在回想起来,这说不定是去世的奶奶送给我的礼物,因为奶奶很喜欢阅读"瞬间"专栏。

偶然间看到的一篇文章,竟成为我找到自己天职"后学园"的机缘。这篇文章描写的是作者在幼稚园里看到小朋友玩游戏,而引发的深刻感受。

这个游戏是,老师在每位小朋友的额头上贴上一张贴纸,贴纸总共有三种颜色,小朋友必须找到和自己颜色相同的人围成一组。因为贴纸在额头上,所以小朋友并不知道自己是什么颜色。

就在作者担心小朋友该如何找到组员的时候,有个小孩拉着两个颜色相同的人,让他们手牵手。这两位小朋友看了对方的额头,便明白了自己的颜色,很快找到其他队友。最

后只剩下最初的那个小孩落单,但立刻被组员唤了过去。

作者写道:"在这个游戏里,要解决问题就不能只考虑自己。把自己的事放到一边,先替别人着想的行动者,让游戏有了进展。先替别人着想,是解决自己问题最快、最好的办法,也是对自己有利的行动。我们似乎都忽略了这个道理。"文章最后感叹道:"只要一想到地球各个角落,都有这么聪颖的孩子,心中便充满了希望。"

至今,我仍会不时拿出这篇文章,反复阅读,已经数不清读过多少遍了;但每多读一回,就有多一层的领会。

本来"后学园"订阅人数的目标只设为一千人,但因为网络和口碑宣传,现在人数已远远超过。除了每周一张手写明信片,还有生日、圣诞节等八张特别明信片,每个人一年可以收到六十张明信片。我会对不同的人写上不同的问候,可以说是一对一的行销方式。例如,对方如果是老师,就提供教育立场的观点;若是对方想要创业,就提供商业的相关讯息。

每星期六到星期二是寄信的日子,我是随机选一天进行。因为如果固定在某一天,就会丧失了随性送礼的感觉,逐渐变得无趣。订阅者满怀期待地查看信箱,应该也很有乐趣吧。现在所谓的邮件大多是广告和账单,私人信件与明信片大量减少,我希望"后学园"可以创造出一种盼望邮件的文化。

受到"后学园"的影响,网页上也开设了"希望银行",让人可以自由浏览灌溉心灵的文章或佳句;另一附加价值,就是借机培养分享文化。

只要登入网站,便能够遇见希望的文字,把勇气传递给需要的人。

训练放弃各种"捕笼"的时候

若要用一个词来象征新的时代,我会毫不迟疑地选择"share"(共享)。

"share"含有分享、共有的意思,最近已经逐渐变成固定的外来语,常可在餐厅听见别人说:"我们 share 这份沙拉吧!"还有"Work Sharing"(分工)和"Car Sharing"(共乘)等新名词。

共享观念的兴起,背后应该隐藏着反省的意味,对长久以来"极端独占的私有"导致社会和地球"不可能永续生存"的醒悟。

"共享"成为常用词,表示大家认知到地球资源及人类生命都有限,不仅共享梦想与希望,也分忧共患,齐心协力打造希望新世纪的意愿。

共享就是合作,因为一个人是无法进行共享的;截长补短、互助合作、共同成长,都需要自己以外的人共同达成。我曾听人说过,"合"是日文当中最美的字。

共享也是联结环境与社会福利的关键桥梁,同时还代表着一种思想:让我们跟继承这个社会的未来世代以爱相连。

这个词经过更多人的了解、使用,肯定会开始带动某些改变吧!

"give and give"(付出再付出)和"give and forget"(施者忘施)的观念让我醒悟,一般人总在不知不觉中,执著于区分接受和付出两件事。

古有名训:"放下即是满足。"懂得放下,将比什么都教人满足,自然也可以接受求不得的事实。如果无所求地付出,心中无牵无挂,这应该会成为一股强大的力量,开辟美好的新时代吧!

可惜的是,在我们所处的文化当中,获得往往比付出还要重要。

现阶段可说是进入新时代的转捩点,或许也正是训练放弃许多"捕笼"的时机。无论家庭或是职场,也不管多么微小,我都希望能够继续灌溉"付出的文化"。我相信有朝一日,这个国家一定会变成付出文化的先进国。

地方货币为人与人之间搭起有情的桥梁

现在，许多地方都有发行地方货币；全世界共有两千多个地区，日本国内则有一百多个地区，流通着很有特色的地方货币。二〇〇二年一月一日，绫部通过"游罗企划"开始发行地方货币"游罗"；"郊山联络网·绫部"也利用传单支持"游罗"的普及使用。

"游罗"的名称灵感来自潺潺的由良川，以及同年正式在欧洲发行的国家货币"欧元"。

"游罗企划"的代表是村上章以及四方源太郎。村上是三十多岁的绫部人，大部分时间住在京都市附近的龟冈，是京都府地方振兴课的公务员。他一到周末就返回绫部，跟独居的母亲一同下田工作。村上的梦想是在绫部继续开办私塾，教导大家捕捉昆虫的技巧等自然科学。

四方是二十多岁的绫部人，担任以接送老年人为服务项目的非营利法人组织"绫部福祉开拓者"的副理事长，也领导年轻人的城市建设组织"NEXT"，更是绫部城市建设的企划代表。

村上和四方以年轻人为中心，设计了"游罗企划"，并为

打造绫部和振兴乡里,注入许多心血,不遗余力。地方货币"游罗"便是村上和四方两人热情心血的结晶。

货币券的单位为"游罗",换算为一百日元。"游罗"并不能在一般买卖中当现金使用,而是一种礼券,可用来参加政府举办的文化活动,例如电影的入场费,或是在特约商店中当作代币,支付商品或服务的部分费用。

它们另外编印了小册,介绍接受"游罗"的各商店、场所。发行至今超过一年的"游罗",可使用点目前约有五十多个,目标是增加到一百个。

"游罗"的实施虽然顺利,但希望在不久的将来,可以增加更多使用方式。比如当作谢礼,送给教我们做酱菜的邻居婆婆、出远门时帮忙浇花的邻居、讲古给孩子们听的老人、载老年人去医院的义工,甚至是到田里帮忙除草的人等等。

教授"绫果子"做法的志贺婆婆,接受了以"游罗"支付的教师费,并利用它来支付义工接送丈夫往返医院的部分费用。

最近,有人教我将数码相机的影像存入电脑,我也以"游罗"当作谢礼。四方的"游罗企划"让我们轻松地从他人的特殊才能中受益,又能获得免费的指导。

"游罗"正慢慢联结起每个人的生活。

只要到"游罗企划"去,缴纳一百元的"游罗基金",即可

换得一张"游罗"。当然，也可以从地方的服务交换中，获得"游罗"。

"游罗"基金将来也可以用在兴建城市的各种活动上。

我们期待能够藉由地方货币的流通，带动互助和义工活动、社团的新兴、活化地方经济等，其中最大的期待莫过于人与人之间紧密的联系与互动。毕竟，比起城市建设与成长，最切身的问题还是恢复在地居民心手相连的感情。

第四章

那是"想做的事"还是"该做的事"？

创造以自己为主角的人生

冲绳的移居现象述说着什么故事？

幸福的衡量单位从"元"换成"时间"

歌德写过一句诗："心灵出海航行时，新的语言将成为乘风破浪的竹筏。"

用新的语言来构思、想象新社会，换言之，就是将新社会的想象图文字化。现在我们迫切需要的，不就是可以将新社会的构想，落实在现实生活中的有力语言吗？

一向以效率为优先的日本社会已到了穷途末路，我们不得不正视环保问题、食物安全，以及大量生产、大量消费的黑暗面。以往，我们遵循经济增长使得生活富裕的增长至上主义；今天，我们开始怀疑、思索，不以增长至上为前提，是否也可能建设一个均富的社会？

根据《年收入三百万日元时代的生存经济学》（光文社出版）作者、经济分析家森永卓郎的观察，现在，每年平均约

有两万五千人从本岛移居到冲绳；主要的年龄层是二十岁到五十岁。冲绳是日本国内失业率最高、也是薪水最低的县市。由此可见，经济的富裕跟精神上的富裕不一定一致。

我是通过澳洲拉罗普大学杉本良夫教授介绍，而认识"Down Shifting"（下乡现象）的。"下乡现象"代表往低处走，是一种自发性地将工作量减少，同时增加个人自由时间的观念。

以一般上班族为例，一星期通常上班三四天，其余的时间则用在参与家庭或是社区活动上，以适合自己的充实生活为优先考虑。虽然收入会减少，地位也不会提高，但是生活却非常充实。澳洲在过去十年间，三十岁以上的人口每四人就有一人下乡。

杉本教授指出，"追求职场和职场外生活空间平衡点的'后职场时代'，似乎已经到来"。

欧洲各国的目标是建设以人为本的社会，尤以丹麦为最。在丹麦，双薪家庭极为普遍，夫妇两人的年收入共四百万日元，属欧联国家中薪资水准较低的一国，但是生活满足感却是最高的。

丹麦人缩短工作时间，重视和家人的相处。一度，曾和日本一样有出生率过低的问题，但是，自从幸福的量尺从金钱变成自己的时间之后，便克服了这道难题。而且，为了减

少个人的工作时间,也顺利实施了工作共享。

不论是澳洲或是丹麦,呈现出来的都不是竞争性的社会,而是另一种新社会的可能性——合作、分担、团结、安心的环境和温暖的人际关系。

展现以人为本理念的小国

位于喜马拉雅山陡峭山区上的佛教王国不丹,是一个以人为本理念的先驱国家。

一九七二年,当时满十七岁的现任国王在继承王位之际,宣布以幸福和美满作为国家目标。"不单以物质富裕为准轴,未来的世界势必以提升生活品质与文化素养为理想目标。"并强调除了基本的政治安定之外,社会的平和与文化的维护也很重要。欧洲称这样的观念为"国民幸福生产总值"。

三十多年前,经济先进国家皆标榜以国民生产总值(GNP)为国家目标;然而,不丹却以"国民幸福生产总值"为指标,比任何国家都早一步落实今日全世界所追求的理想。

与印度教徒之间的紧张关系,并不影响不丹的幸福生产量。前任国王实行的农地改革,使百分之九十五的国民获得广大的农地(一九四六年日本的农地改革,仅有不丹的八分

之一），每户农家有十二公顷（约三万六千坪），没有国民特别富有或贫穷。因为基本上属于自给自足的经济体，因此国民总生产额相当难计算，即使计算出来了，数字也非常小。尽管如此，百分之九十五的国民对生活都非常满足。

当然，从我们的角度来观察不丹，会发现公共建设相当落后，人民能满足于现状，应该是因为物质欲望非常低吧。

"国民总幸福生产主义"并不是否定物质主义，而是一种重视心灵层面的理念，致力维持物质发达与精神愉悦之间的平衡，且重视人类之间精神层面的联系。反观当今的日本，这样的平衡却正在瓦解当中。

不丹于一九七四年开放，欢迎世界各地的游客前往观光，温和渐进地将西欧文化导入国内，尽量避免激烈的西欧化。

保护文化也是不丹的国家目标之一，其中包括保存歌曲、仪式、习俗等无形的文化财产。造型美术可以文化遗产的方式留下来，但是无形的文化一旦破坏毁灭，将会永远地消失。不丹是东南亚拥有独特文化，而且能永续生存的小国。

今日，世界上少数民族的文化正在逐渐消失，像不丹一样保存有形与无形的文化财产，将把个人和以人为本的思想合而为一。

不丹的国家理念和下乡现象，都是我们在思考跳脱经济增长至上、摸索丰富的生活和人生时，很好的借鉴。

特别是对于探索农村社会、人口稀少的社会、少子高龄社会的种种可能性，更有很大的启发，这些理念跟我提倡的半农半X新生活，都有共通之处。

北美原住民的哲学——承担未来七个世代子孙的责任

半农半X的生活方式，引来了一阵追随的风。

JT生命志研究馆的馆长中村桂子，用"分与志"警醒大家。意思是，在有限的地球上，人类要明白自己的天"分"，同时善用它，以高昂的"志"气积极果断地面对环保问题。对于中村女士的说法，我有以下的解读。

在地球上，属于五千万种生物之一的人类，为了继续生存下去，必须了解自己的"分"际。在电车上，如果某人占了两人的位置，就会有一人没有位子可坐。先进国家如果连第三国家的"分"都占用了，那么"南北问题"将会发生；这个世代若是独占资源，连属于将来世代的"分"都榨取了，那么必然会引发"世代的不公平"。所谓"无限"的时代已经结束，忽略下一代的需求而超越"分"际的行为，将会导致严重的"遗产赤字"。

进一步地，我把"分"当作"农"、"志"当作"X"来

思考。

二十五岁的时候，我接触到北美原住民伊洛魁族的生活哲学，他们决策的准则是顾虑到"七个世代后的子孙"；他们习惯缓缓地划着独木舟，因为前进太快，就会错过周遭的风景。这带给我很大的冲击，也使我从此关心环境的问题。

现在应不应该砍伐这棵树、应不应该掩埋这条河，或是应不应该跟其他部族争斗呢？伊洛魁族人总是将眼光放到未来。一个世代若以三十年计算，便是把眼光推远到二百一十年之后，来决定现在的作为。

相较之下，我们对后代子孙的影响，甚至是对眼前孩子跟孙子的负担，都从未深思过，仿佛把自己当作末代居民一样，挥霍地过日子。

发现巴厘岛的理想生活方式

我曾经离开绫部的乡村到都市生活，自行从未来世代的角度去思考环境问题，摸索生活方式和人生方向，但终究还是回到了自给农的生活。

但是，单以"农业"并不能解决问题。

我们必须停下脚步，重新思考生活理念（人生与生活方

式)、心灵（欲望）等等。生命个体的疑问也是个很大的问题：我是什么、人类又是什么、我今生的使命是什么……也许这些尚未解决的根本问题，才是所有问题的症结。

如前述，一九九五年我受作家兼翻译家星川淳启发，发展出半农半X的想法，认为它应该是面临难题的人类能够应用的、二十一世纪的生存方式之一。

为了永续生存所进行的"小农业"，以及活用天赋解决社会问题的"X"，是解决眼前种种困难必须同时具备的两大要素。

同年，住在极度文明的纽约，并探索科学、人类与自然共生的作家宫内胜典，与二〇〇一年逝世于屋久岛的山尾三省的对话集《直到我们智慧的穷境》结集成册（筑摩书房出版），让我接触到了"巴厘岛的生活模式"，也深深地影响了我对半农半X的思索。宫内的叙述如下：

> 我依稀想起巴厘岛型的社会形态。在巴厘岛上，人们一早便下田工作，到了炎热的中午就休息，晚上则变身为艺术家。每天，人们会在村庄的集会场所集合，有些人练习音乐或舞蹈，有些人聚精会神地投入绘画或雕刻中。每月十号是祭典的日子，那天村人们会各自展现自己的才华，集体进入浑然忘我的冥想状态。隔天早上

依然下田工作，晚上变成艺术家，十号一到又集体参与浑然忘我的祭典。

村里的每个人既是农民，也是艺术家，更是亲近神的子民。换言之，每个人都活在实存的整体当中。于是我开始思考，巴厘岛的生活形态是否可能成为人类社会的典范呢？并非回归原始的过去，而是将其融入未来的社会。至今我仍暗自摸索着。

我们大都生活在"部分"里，却忘了要生活在"实存的整体"当中。而重拾完整的生活究竟可不可能呢？我由衷希望半农半X能够成为这项生活运动的领航先驱。

恢复与万物的关系，才是半农半 X 真正的价值

为什么必须同时具备"农"和"X"呢？

为什么必须同时具备"农"和"X"呢？

总的来说，农和天职（X）可以互相刺激，继而深化。

农业是直接与生命相连的工作。"业余农夫最感兴趣的事，莫过于种稻了。能够自行生产赖以维生的主食，给人一种无以言喻的充实感。自己生存的责任由自己来承担，而从中所学习到的事情，比想象的还要多更多。我想，种稻该是以米食为主的地球人特有的爱好吧。"星川先生的指点，让人不得不点头称是。

"农"也代表了自然与感受能力，了解培育生命的感觉，观察生命的循环，瞥见动植物和昆虫的枯萎、死亡所呈现的生死两界，感受事物带来的感动，将昙花一现的人生跟亘久

的自然相比较。换句话说，受自然之美而感动，是人类最珍贵的感觉，也是感性的源泉。

二〇〇三年六月，我们全家一起出外看今年第一拨萤火虫。附近的河川上，架着一座行人专用的小桥，我们家叫它"萤火虫之桥"。站在桥上，交错飞行的萤火虫，连小小孩都能轻易捕捉。

"到咱们家田里看看吧！"全家人一致同意后，便朝田里走去。那儿空无一人，是看萤火虫的绝佳地点。看到在自家稻田附近飞绕的萤火虫，一股奇妙的亲切感涌上了心头。睽违一年的萤火虫，让女儿即使是到了八点该睡觉的时间，都还想多玩一会儿。回家的路上，我跟女儿约定"明天要带露营用的椅子去喔！"再带瓶啤酒，就可以享受季节限定的梦幻"萤火虫酒吧"了。

这么一想，便记起了《惊奇之心》（瑞秋·卡森著）书中的一小段。

"为了让小孩子与生俱来的惊奇之心（Sense of Wonder，观察大自然的神秘与不可思议的感性）永远保持活泼，我们必须陪同孩子一起发现周遭世界的喜悦与感动；孩子身边至少需要有一位能够分享这些感动的大人存在。"

还有，"保有惊奇之心的人，永远不会对人生感到厌倦"，而且，"如果我拥有精灵般的影响力，可以支配所有小孩子的

洗礼，那么，我希望可以为全世界的小孩子送上，即使经历人生也永不磨损、永不消灭的感觉能力。"

一九九五年，文化人类学家川喜田二郎的著作《野性的复兴》出版（祥传社出版），书中贴切地叙述了"农"与"X"的关联。

"今后，人们殷殷乞求的将是全人的生活。全人生活最重要的基础，便是拥有保护自己的智慧，和完成一件工作的力量。（我的解读是：保护的智慧是'农'，一件工作是'X'。）换言之，即是维持保守与创造能力的良好平衡。

"可是，一个人独自工作、离群索居，并非就是全人的生活。人类从一开始就跟家人或邻居共同存在了，所以，即使十分之九是利己的，其余的十分之一也该是利他的吧。依情况的不同，有时全部都是利己的，有时则完全相反。而真正的自己到底是利己还是利他，并不是重点所在。"

接着，川喜田对全人生活提出具体的模式，将"晴耕雨读"转为提倡"晴耕雨创"。他提到，下雨的日子不一定全用来读书，也该运用头脑进行创造活动。

川喜田指出"晴耕雨创"的好处，"晴耕"不仅可以维持生计，也能帮助身体健康。再者，脑力劳动也是维持肉体健康必需的。川喜田的健康之道并不只是"全身运动"，还有"全心运动"。

此外,"晴耕雨创"对家庭也有很大的益处,时间的充裕和弹性便是最令人开心的事情。更何况要教育孩子,田园的生活环境远比都市来得好。

另外还列举了以下三点好处:

1. 脱离含有农药及化学肥料的不健康环境。
2. 减缓人口朝大都市密集。
3. 脱离工业化,改善环境问题。

"晴耕"属第一产业,而思索型的"雨创"则属第五产业(文化产业),"晴耕雨创"可以改善工商业带来的社会扭曲。也就是说,具有矫正第二、第三产业异常突出的失衡状态的功能。

川喜田的"晴耕雨创"充满了浪漫情怀,应该会成为二十一世纪具有希望的生活方式吧。

想让每个人都能完成自己的使命,就必须先恢复人与人、人与家族、人与生命体,还有人与大自然的关系。接着,从自然(农)当中获得的启发,将会源源不绝地刺激、开发创作或思想("X")。

七十四岁的上羽宽一郎,喜欢拍摄家乡绫部的田园风光,以及动植物穿梭其中的自然景色。我居住的区域里耸立着一座标高三百五十二公尺的空山,有一次,当上羽老先生将镜头对准晚秋的空山时,在菜园里忙碌的老婆婆对他说:"空山无论

春夏秋冬，都是那么美丽。拍那么多照片，空山会很欢喜的。"上羽老先生私下跟我提起，早被他遗忘的"空山会很欢喜的"这句话，再度勾起他深深的、怀旧的感动。以前的人，一定常把"青山会欢喜的"、"河川会欢喜的"这些话挂在嘴边吧。

最近，上羽老先生提到，"我渐渐开始思考，空山会欢喜的照片，到底是怎样的照片呢？"当时，我回答说："这是很哲学而且很值得深思的事情呢！是老婆婆给的课题哟！"

大自然告诉我们：即使不创作也不思索哲理，只要有心造福他人，那么根本不可能断了人际关系。而大自然将永远都是人类的导师。

在"使命多样化"的时代里该做的事情

有人说二十一世纪是"生物多样化"的时代。大约五年前，我灵光乍现，脑子里冒出了"使命多样化"这个词。

我想，生命多样化指的应该就是使命的多样化吧！

每个人、每个生命体，都有各自不同的使命，但也承担了一个"共同的使命"，那就是成就"圆融的宇宙"。我们所有人都生活在这样的宇宙当中。

"生命多样化"一词让我开始对人们有了不同的看法，因

为我发现，所有与我们相遇的人，也许都怀着特有的使命来到这世界。现在在我眼中，就算是大都会的拥挤人潮、爆满的电车，都变得有趣了起来。

农与自然研究所的负责人宇根丰，创造了"杂草"的相反词"益草"。他说："新的语言来自新的观点；新的语言也会诱发出新的观点。"这两者都是当今日本最迫切需要的吧。

半农半X、"巴厘岛的生活模式"和"使命多样化"等名词，仿佛磁铁一般，吸引了各种不同的关键词，像拼图的拼片，逐渐让我"打造各展所长的社会"的理想，轮廓鲜明起来。

从追求"第一名"，变成创造每个人、每个生命、每个地区都能发光发亮的"独一无二"，可以看得出时代变迁是铁一般的事实；而二十一世纪将会是"使命多样化"的时代。

在公司上班时，一位前辈曾经告诉我法国圣女哲学家西蒙妮·韦伊（Simone Weil）说过的一句话，十年来我一直铭记在心。"虽然不是礼物，但是自己的内心深处，一定存在某样重要且必须传达给他人的暂存品。"

无论是谁，内心一定都有某样"暂存品"，必须传递给某些人。几年后，大学学姐、诗人工藤直子，跟我分享了她感人的诗作"想见你一面"（大日本图书出版）。

某人

使我渴望相见

某些事物

使我渴望相见

自出生以来

就有的心情，但

那到底

是何人

是何物

又何时才会遇见呢

就像是买东西时

在途中

迷了路的小孩一样

茫然失措

即使如此，在手中

那看不见的信息

似乎仍被紧紧地握着

不得不传达出去啊

所以

想见你一面

我手中"看不见的信息"到底是什么呢？我这样想着。"重要的暂存品"跟"看不见的信息"，一定就是"X"了。

"没有期限的目标永远不可能实现。"初次听见这句话时，我悚然一惊。不知不觉间，自己也快逼近母亲过世时的四十二岁了，当时我才十岁，念小学四年级，而姐姐则是初二。

人每一瞬间都该踏实地活着，活在当下、此地、此身。但是，我们却都有"反正还有明天、后天"的错觉。我开始想，人生有涯，寿命有限，可以永远活下去的思考方式与生活态度，势必要改变。

我的有生之年，究竟还有多久呢？

有一段时间，我决心自己设定剩下的寿命。如果超过这个年限，那是老天爷给予的赞美和礼物，我会继续朝下一个理想努力迈进。如果真的只剩下五年寿命，在死去之前，我有哪些事情必须做？有哪些尚未完成的事情？如果真有神存在，他又希望我做什么呢？我开始思索这些问题。也不禁想，人生在世，每个人都希望发挥所长吧！为他人的利益，大家一起发挥上天所赐予的才能（天赋），创造齐心协力的社会，这绝对不只是个梦。

约一百年前，内村鉴三写了《日本的天职》一书。我现在的工作，也许就是在探索何谓"绫部的天职"，同时跟大家一起寻找他们个人的天职。

我对振兴农村，抱有一个很大的梦想：以"探索自我"的观点，来兴建自己的地方。简而言之，就是"愿景都市"（Vision Quest City）的构想。现在，无论是谁，多多少少都思考着"新的人生方向、新的生活方式"。我想尝试深究，人到底从何处来，又要往何处去呢？我们是为了什么而出生的呢？

都市生活和上班生活做不到的事

留下来的,是金钱、事业、思想,还是事迹呢?

一九八九年,泡沫经济到达最高峰,我刚从大学毕业,进入大阪一家邮购公司菲力希莫株式会社上班(现在总公司在神户市)。在当时,菲力希莫是企业中难得对环境问题非常关心的公司。

菲力希莫在经营策略和商品开发上,都抱着高度的环保意识。所有的邮购目录皆利用再生纸,或是植林所生产的纸浆印制;也率先使用大豆油墨印刷。公司百分之九十五的商品是自行研发的原创产品,玩具类商品采用对婴儿健康无害、可安全舔吮的素材;而食品类,当然是致力于提供有益消费者健康的商品。

当初若不是进入菲力希莫公司上班,现在我对环境问题的关心程度恐怕不会太高。在丰富的大自然中度过大学时代

的我，那时并没有把环境破坏放在心上。

进入公司之后，一开始参与的是企业的非营利活动，担任教育人才的工作；接着，又以"机会开发者"和"未来世代"两大主题，探讨新的社会形态、负责社群企划工作等等。

在矢崎胜彦会长的领导下，我获得许多学习的机会，也出席了许多座谈会等，受到多方面思想的刺激。不仅学习到商业以外的事物，还可以思考自己的人生，更体会到通过工作，创造出新的东西或理念所得到的喜悦，可说是受益无穷。以至于周遭的人对于我会辞去这样好的工作，都感到不可思议。

在这样的工作环境下，二十八岁那年，我有机会读到内村鉴三的著作《留给后世最大的遗产》。作者提到："我们可以留给后世什么东西呢？金钱？事业？还是思想呢？无论是谁，都能够留下自己高尚的人生事迹，不是吗？"我感觉这问题简直是冲着我问的。

这本著作是一百多年前，内村鉴三三十三岁时的演讲稿，经过整理后结集而成，至今仍带给许多人相当大的启发。我试着想象自己三十三岁时的模样，发现可能连内村先生的脚踝都比不上，内心受到了很大的冲击。当下我便立定决心，三十三岁时一定要朝新的人生旅途出发。

替他人着想便是环保问题的原点

自此之后，思考到底可以为下一代留下什么，便成了我人生的一大主题，甚至逐渐发觉，也许这就是我的人生功课，攸关自己的人生方向。

如前面所述，"未来世代"和"七个世代后的子孙"两种思考模式，让我印象深刻，也影响我至深。心中的想法逐渐萌芽抽长：如果继续都市的上班族生活，就永远不可能完成这项功课了。

也许这个说法很主观，但面对环保问题，应该是从顾虑到他人开始着手进行，也就是怀有利他的心态。如果说，欲望的痴肥来自利己之心，那么，为了解决环保问题，利他之心就绝不可少。

若从正面直接分析环保问题，显然这是一个精神问题。在生活方式之外，根本的原因来自心灵。

家父曾是小学老师，退休后便全心投入社会工作，帮助残障人士自立。从小学起就看着父亲背影长大的我，耳濡目染之下，自然对教育和社会福祉产生了莫大的关心，也从小就立下了当老师的志愿。

十岁时母亲过世，自然造成我精神上的早熟，从此对精神思想和哲学满怀兴趣，大学联考时还曾经考虑读神学呢。

也许，出生、成长在绫部，便是造就神性的根源。绫部是因出口王仁三郎而声名大噪的大本教的发祥地，只要是绫部人，即使不是信徒，也对"大本先生"备感亲切。还有，真言宗在本地也颇为盛行。我也经常去参拜邻近加佐郡大江町的伊势神社。

或许只是个人的感受，但我觉得绫部总弥漫着某种神性的氛围。返乡定居的绫部人、移居者，虽然都没有特定的宗教信仰，却散发出一种难以言喻的神性。

我在小学时看过山神的祭典，大家帮山神盖小庙宇，奉上供品，感谢秋天的丰收。敬拜隐形山神的观念，对我而言是一种不可磨灭的存在。我是个相当普通、不具特别灵性的孩子，但是对于山神镇守的森林，也隐隐约约感受到某些东西。

以前地方上的人民，对山林和空山都很珍惜、重视。也许是从奶奶或大人们身上学到的吧，我心中有强烈的精灵信仰。小时候对看不见的东西，总是心生敬畏。

敬神畏天的习惯会不知不觉传承给下一代。我女儿并没有受到特别的教导，但每每看到了地藏王菩萨，就会自然地双手合十。更惊人的是，之后看到九十几岁的老婆婆时，竟

然也是双手合十打招呼。如此观察下来，居民虽说没有宗教信仰，但宗教性和虔诚的敬畏之心却很自然地在心中滋生。

　　从前，每户人家都供奉着神位与佛像，而且深信小石块和昆虫都有神性，理当珍惜、尊重生命万物。可能因为我居住的地区离市区较远，所以日常生活中仍保有浓厚的宗教色彩。

　　重新回顾自己心灵成长的背景，以及对大自然的敬畏，便能明白环保问题、"半农"的倾向，终究是我必然踏上的人生之路。

要留给自己的孩子什么呢？

　　一九九九年一月二十日，三十四岁来临前夕，我辞去了菲力希莫公司的工作。失去固定的收入的确是个大问题，我出身公务员家庭，对于要靠双手活下去，不是身临其境，还真难实际体会那种辛苦。

　　当时，内人希望我在菲力希莫再多待一段时间，虽然她心中明白我的想法，但要舍弃都市生活的舒适，还是很困难的。此外，内人从更实际的角度考量，她虽然同意我总有一天会辞职，但当时感受到的是，增加储蓄的必要和实力的不

足。总之，内人觉得时机尚未成熟，所以并没有举双手赞成。

尽管如此，我还是自行决定了辞职的日期。无论什么都不能使我让步。

"郊山联络网·绫部"所处的学校附近，就是母亲长眠的墓地。母亲去世时才四十二岁，那也是我自定的人生寿限。时间愈来愈紧迫，如果不立刻辞去工作，就没有多少时间可以让我找出人生课题的解答了。

内人知道我递出辞呈之后，两人发生了一些争执，但内人的心境可真是来去如风，不久又开始催促我返乡归农了。

一九九〇年左右起，我们开始自我探索，内人找到了对自然饮食的兴趣，因此我想，基本上我们是能够互相理解的。

从四十二岁倒数到今天，这段时间到底可以为女儿留下什么，成了越来越迫切需要解决的功课。到那时，女儿将是十岁，正好是我失去母亲时的年纪。我希望留给女儿的，不是物质，而是可以引导人生的某种讯息。懒散地过完一生，什么也没留给小孩，是相当可悲的。因此，我想追求的是即使在四十二岁时就终结，也无怨无悔的人生。

女儿一旦上了小学，跟朋友有互动、影响，就会逐渐变得跟现在不一样。也许过了二十岁，她就能理解我们夫妇的生活方式，但在那之前，尽管她也会按照我们的价值观成长，也总会出现各种难题。

结果，就像家父一样，只让人看见自己的背影。看看前人的经验，能够立即接受父母亲价值观的孩子实在少见，反抗的倒是很多。虽然想留给女儿某种可以指引人生方向的讯息，但是，最后的选择权还是在女儿手上。

从"想做什么"到"做过什么"——自我探索之旅

丈夫退休之后,夫妻之间为何会产生文化差距呢?

有人说,男性的自我探索总是比较晚。五十多岁的上班族总是想,再努力个几年就可以退休,做自己喜爱的事情了。

但是,体力不一定跟得上想法,尽早进行自我探索还是必要的,退休生活也需要助跑和准备时间。如果能了解自己的喜好,就可以拥有快乐的、令人兴奋的第二春。而女性则是在孩子长大之后,就会自然开始自我探索。

这就是为什么丈夫退休之后,夫妻之间会产生文化差距的缘故。男性若没有裁员和生病的顾虑,并不会想重新寻找自己或改变自己。相对地,女性在环境、教育、食物、看护及社会福祉等方面,都有许多创业成绩。

在参与"郊山联络网·绫部"的企划工作之前，我有整整一年的时间处于完全失业的状态中；内人则在附近老人院里料理餐饮，帮助家计。那期间，我是个标准的家庭主夫，一边抱着"教育孩子是最大的事业"、"教育孩子是最有创意的工作"的想法照顾孩子，一边构思着半农半 X。

我们夫妻各自朝自己的目标前进，同时探索可以获得收入的生活方式。我们藉由半农获得粮食，如果米量可供应到隔年夏天，心上一块大石便落了地。现在是任何紧急状况都可能发生的时代，所谓的"异常气候"也变得日常化了，不论发生什么都不足为奇。

我参与"郊山联络网·绫部"的前两年，是短期聘雇的职员。虽然我希望以业务外包的方式工作，但因为无前例可循，只得作罢。虽是短期聘雇，但毕竟是公务员，不能兼职副业，也不能进行"后学园"的工作。直到二〇〇二年，终于将工作性质调整成外包，才得以将精力投入在个人的"X"上。

顺带一提，离开菲力希莫公司那天的整整四年之后，我收到 Sony 杂志寄来的电子邮件，建议将我的经验出版，因而有了这本书。

该如何寻找"想做的事情"呢？

自我探索是什么呢？人们总是在寻找开门的钥匙，但连钥匙孔在哪儿也不知道的人其实也很多。自我探索可说是了解真正的自己的过程，但我认为，是自内在挖掘出"上天赐予的才能"或"X"，并活用于社会上的行为。穷极一生，不断追寻并实践自我探索的自己，不就是真正的自己吗？

看着周遭过着半农半 X 生活的人，会以为他们的"自我探索"已经结束了。但是如果进一步问："你的天职是什么？"得到的答案往往是："还在寻找当中呢！"连我本身也认知到，自己还在旅程的途中呢！

我曾送过别人一句圣经中的话："可以带到天堂的，只有你可以给予别人的东西而已。"对方则回赠了一句印度谚语："不能给予别人的东西，皆是无益的。"

我预设的人生旅程的目的，是把上天嘱托给我的东西或讯息，传递给某人，帮助某人。我将继续推广将"付出的文化"扎根于社会的活动。

现在，不知道自己想做什么事情的人比比皆是，而且无分男女老少，我们国家的"梦想自给率"正不断下降。

从事同步口译，而且在环保活动中相当活跃的枝广淳子，每天清晨两点起床，不断精进自己的能力。她认为"喜爱的事物×擅长的事物×重要的事物"是发现天职的法则。

但是，许多人连自己喜爱什么、擅长什么都不晓得，这是为什么呢？

印度思想家克里希那穆提说过一段话，让我深受感动，他说："如果喜欢花，那么就当个园丁吧。当你在做自己喜欢的事情，那里便没有恐惧、比较或野心，只有爱。（山川纮矢、山川亚希子夫妻合译）"。

通常自己的喜好，就是小时候喜爱的事物等等近在眼前的事情。

留意身边"存在的事实"

从过去在公司工作的经验看来，所谓的工作，应该是由"希望做的事"、"能够做的事"和"必须做的事"组合而成。在个人与公司的关系中，"希望做的事"会变成"公司希望你做的事"；而"能做的事"和"必须做的事"就变成了公司交代的工作，以及命令、指示。

如果只做"希望做的事"，一定会和同事产生摩擦；如果

压抑"想做的事",或者,根本不知道什么是想做的事,那么工作将会变得乏味,终究需要调整、寻找平衡点。如果在公司里负责的是自己"想做的事",那就太美好了。但是,现实真能如此吗?

人生不也是如此吗?星川淳先生把自己的生活,分成农业/写作、翻译/游憩三个部分,比例是四:四:二,以维持平衡。

虽然要分割出哪些是"想做的事"、哪些是"能做的事"、"必须做的事"实在很难,必须要有专注的能力,但是一旦这些事情一一清楚地浮现之后,不仅可以达到生活的平衡,也可以想出融合这一切的方法(半农半 X)。

真正的大难题是,找不到自己"想做的事"。从我的经验来看,将寻找的目光放在感兴趣的事、从前喜爱的事、吸引我的事、认为重要的事上,慢慢地似乎就可以归纳出"X"来。只要直视身边存在的事实,视野将会意外地变得辽阔。

只要觉得有可能性,就先试了再说,即使是微不足道的事也无妨,从自己有能力做的事开始。例如我,读到了好的字句,就把它写在明信片上,寄送给友人,故事就这样开始了。

在过程当中,如果能够保持兴趣、持续注入热情,也许那就是自己真正想做的事情了。我觉得,人生的过程可以比喻成"要做什么呢"的连续摸索活动。在人生的尽头,如果

能回答"我做过了什么"这个问题,那就不枉此生了。

感性之伟大——去看爱慕对象的菜园

大城市里样样俱全,什么都不缺,也是造成遍寻不着"想做的事"的原因之一。换句话说,人们因此而无法拥有独立自主的思考。

对这样的人,我想告诉他们:"来乡下走走看看吧!""偶尔回到乡下来怎么样?"暂时离开充满人群、物质、资讯的地方,到缺乏这些东西的地方去。一旦置身于不同的世界当中,一直以来忽略的事物、看不见的东西,都会变得鲜明起来;一直在探索的东西,往往出乎意料地接近。请容我再说一次:乡下是最佳的思考空间。

但我并不是说一定要住到乡下,乡村和都市轮流住一段时间也行,只有周末才到乡村探访也可以。要紧的是,好好珍惜在大自然当中突然跃上心头的所知所感。

十九世纪美国的思想家梭罗说过:"野性是人类必要的强壮剂。"他在森林中度过了两年两个月最简单的独居生活。至今,梭罗的著作《湖滨散记》(又译为《瓦尔登湖》)仍继续影响着现代人。

在乡村，可以获得大自然的启发，也可藉此刺激创作活动和生活。

还有，通过农耕等体力劳动、观察在我眼前展现生命力的生物，让我了解到食物的珍贵，自然会在开动前说出："感恩食物。"况且，挥洒汗水让心灵愉快，空腹是一切菜肴最好的佐料。最重要的是，乡村是生命循环、与万物对话，以及培养感性基础的空间。而感性则是一切思考能力的泉源。

从大阪移居到绫部的荞麦面师傅，在参加田园生活体验营时，赤脚踩入我家的农田里，他说那让他回忆起祖父母、父母亲，还有童年时光。也许这么说有些夸大，但感性应该能让我们应对时代的流动、变化和微妙。活着，是必须改变的与不需改变的事情交错作用的结果。

大自然在人类的五感体验中，放进了某些讯息，例如教导我们灾害、收获的多寡。此外，大自然还是个伟大的创作家。移居到绫部来的艺术家们明白这道理，总以大自然为师。在大都市中从事艺术活动的人，移居到乡村之后，创作风格也会跟着改变。因为，艺术就是将内心世界反映在作品上的活动。

《经济人类学的招待》（山内昶著，筑摩书房出版）一书中提到，新几内亚阿洛凯瓦族的少女结婚之前，都会到男方的菜园去探访；而所罗门群岛中马莱塔岛上的少年，则会去

看女方的菜园。他们都深信从一个人的菜园当中，可以观察出他的性格。

　　选一位可以跟菜园、泥土、植物、昆虫、空气和水心灵相通的人，当自己的结婚对象，这或许可说是从感性中衍生出来的一种思想观念。去看爱慕对象的菜园，可以触及对方的灵魂，凭直觉感知"就是他/她"而结为连理。我们有一天应该也能重拾这般的感性吧！对于寻找想做的事和喜爱的事，首先应该就是从感性出发吧。

"X"将成为改变自己的契机

我的半农半 X 的目标是什么呢？

小鸡破壳而出，要靠母鸡与小鸡合力完成。听到小鸡在蛋里面敲着蛋壳，母鸡便从外面将蛋壳啄破，这就是所谓的"啐啄"。"啐"是敲叩的声音，"啄"则是啄破的动作。在佛教的禅宗里，也用"啐啄"来作比喻，当师父与弟子心灵相通时，便称之为"啐啄同时"，也就是顿悟的时刻。

"啐啄同时"是我二十岁立志当老师，在教学实习前父亲教导我的一句话，自此便成了我的座右铭。女儿的名字"雏子"，也是由此而来，我祈望女儿能够成为一个能与万物气息相通、契合的人。

我想这就是教育的根本，当小孩子渴望成长的心情，以及老师想付出的心情步调一致时，孩子的能力就会日渐茁壮了。

我的"X"也一样。我期许自己"尽我所能去做",当想寻找、想实践自己天职的人与我同心齐力的时候,自然就会看到新的"X"诞生。最近只要碰到这样的人,就会令人对创造新事物感到兴奋、期待。

我的半农半 X 目标是跟许多人一起寻找他们的"X",以及告诉全世界还有这样的生活方式存在。

许多人读到"退休归农",才第一次明确地知道"这就是属于我的生活啊";同样地,我也希望能继续把半农半 X 的讯息传播出去,彻底贯彻这份使命。能够协助他人进行自我探索,是一件愉快的事情,因为这其中也包括了自我探索啊!

您的招牌商品是什么呢?

日本资本主义之父涩泽荣一,被称为"人际联结达人",与我们这些以小规模农业维生的人,可以说是处在两个极端。但是,我想他一定也有"X"吧!

涩泽荣一先生在身为企业家的同时,也担忧人心潜藏的欲望逐渐膨胀的危机,他忧心忡忡地表示:"我想成为一位大富翁是一件坏事。所谓的积蓄很多,是没有限度的。假设一个极端的状况:一个国家所有的财富只归一人所有,那将会

造成怎样的后果呢？国家不是会陷入最大的不幸吗？"

他以企业家的觉悟又提出，高级知识分子和勤奋工作的人，应以造就国家最大的利益为目标。"一个人累积巨额的财富，却不能造就社会国民的利益，依旧是无意义的行为。为了无意义的事情而奉献宝贵的一生，实在是非常傻的；既然难得生为人类，至少要过个有意义的人生吧！"

梭罗跟涩泽荣一大约是同一时期的人。梭罗多愁善感的少年时期，正值美国乘着英国产业革命的浪潮，过分强调物质主义与金钱主义的年代。梭罗批判工作至上主义的生活，只是单单为追求金钱而工作，简直跟无所事事没两样，最后只能粗糙地度过一生，老大徒伤悲。梭罗指出，工作至上的生活基础都来自他人的评价，也就是渴求通过外在的住房、衣服等物质，得到他人的羡慕。

他们两位的批判，对活跃于泡沫经济时期、被美国标准玩弄于股掌的现代日本人而言，着实有警惕的作用。

梭罗持续批判社会，率先选择了改变自己的人生之路，以活出生命真谛的生活为志，进入森林隐居。

关心环保问题的人，大多数一开始都认为，应该先改变社会，所以就踏入社会工作；但是不久后，便领悟到社会并不是那么容易就可以改变的，于是开始烦恼；继而明白虽然不能改变社会，却可以改变自己。

如果每个人都能如此思考、行动，那么社会自然会像蜗牛一样，缓慢地步向改变。圣雄甘地说过一句话，"如果希望世界有所改变，就先改变自己"。

总而言之，最要紧的就是，尽可能地对自己坦白，寻找自己真正想做的事情，并从手边能做的事情开始付诸行动。"真正的幸福从自己的快乐开始，再藉由三五好友的交心，开花结果"，英国诗人乔瑟夫·爱迪生（Joseph Edison）这样说。

为了实现自己的人生大计划，最优先的计划、最重要的就是了解自己的"强项"是什么。身为一个人，就必须找出人生当中最适合自己、附有个人印象的品牌或招牌商品，并且明白可以为社会带来怎样的贡献。展现自己的才华，渐渐拓展领域，有益于社会，那么人生之路将会无限开阔、宽广。

第五章 半农半X是解决问题的生活方式!

跨越各种社会病态的智慧

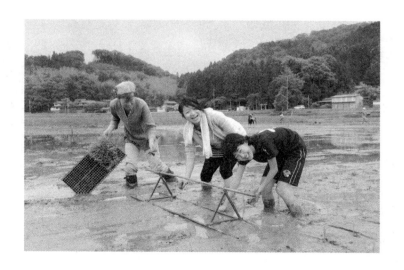

从人们自创自演的生活方式中，看见了什么？

珍惜每一份感受

住在新潟县卷町的西田卓司，把自己"半农半NPO"的生活方式，比喻成"自导自演的电影创作"。

从脚本、导演到主演，自己一手包办，周遭则围绕着许多优秀的配角演员，人生因此变得有趣。我想，许多人的人生问题，就在于那并非是自创自演的。自创自演的生活并不是自私自利，而是一种具体表现出热爱向往事物的生活方式。

抄纸匠波多野弥，毕业于东京美术大学，专攻油画，在绫部的黑谷地方造纸已有七年的时间了。他从波多野大学毕业后，进入设计公司上班，有一次，无缘无故连续流泪三天无法停止。于是辞去了工作，到北海道流浪，途中邂逅了人生的伴侣阿幸。最后，因为想从事从头到尾都由自己掌控的

工作，便来到绫部。

长久以来，波多野试过许多产地的和纸，唯有黑谷和纸最强韧、可靠，最重要的是，跟他的创作相当契合。

面对抄纸的工作，波多野的格言是"无欲"，并解释道："一旦有了欲求，就做不出耐久的东西了。"紧接着又补充说，"可惜，充满欲求的自己总是无所不在。"

波多野对"空间"相当感兴趣，他说："各式各样的'空间'无所不在，在室内、在声音里，在脑袋的想象中。而其中必定有能让自己心情最平稳安适的节奏。

"找到那个节奏的方法则因人而异；我的话，会在充满噪音的空间中，发现一个切入点，然后乘着身体中心的感应，从那个切入点出发。千万不可用头脑来想，思考会助长情感、制造观念，观念又会区分各种东西、渴求变化。而渴求变化的结果，就是否定当下。

"珍惜你的感应！为了做到这一点，让自己置身于喜爱的空间里是很重要的。然后感觉本身，自然而然就会成长、升华。"

关于绫部，波多野有以下的感触。

"绫部是个令人心情愉快、心灵平静的地方。只要跟那边的老爷爷或老婆婆说说话，就会觉得：啊！活着真好。有种触摸到真实，不再虚浮不定的感觉……大概是人们的脚总是

踏着土地的缘故吧。特别是我现在住的向田町，还有工作的黑谷，总可以感觉到周围的环境指引着你，仿佛在告诉你：这就是下一个工作。人生在世，没有规划的随意也是很美的。我常跟别人说，绫部就像是供游人避雨的走廊，不管世间如何混乱，站在廊下的我们，总是能看得清清楚楚。在绫部，有很多人都依照自己的节奏，过着满足愉快的生活，这些人聚集在一起，便可以组成一个生活共同体。"

过了四十岁，便以倒数计时的方式思考人生

相根良孝既是数码艺术创作者，也是网页设计工程师。有一次他有感而发，说自己受到某种使命感驱使，迫不及待地想将自然而然从内在涌现的摇篮曲、图像或是设计灵感等，化成有形的创作，呈现在世人的眼前。

他必须呈现在世人眼前的，究竟是什么呢？

相根一九五九年出生在绫部的农村，担任幼稚园老师的母亲，从小就让他学钢琴。当时他很讨厌学琴，但母命难违，然而今天却不得不感激钢琴成了他一生当中重要的财产。

我曾经在书本上读到，"父母亲的责任，就是提供一个能让孩子的才能如花绽放的环境"。回首自己的人生，身为主角

的我们，又何尝不是通过其他演员（亲人、师长、朋友……）的用心安排，而获得了发展的机会？我们每个人都是自己人生里的主角，也是支援他人人生的配角。

相根自初中开始便无师自通地学会了吉他，高中时代更组了乐团。大学时代则活跃于大阪的小型音乐表演会，现场演奏。甚至有知名唱片公司正式邀约他发片，出道的梦想眼看就要实现，最后却不从人愿。

一九八二年他开始利用电脑创作音乐，一九八六年之后又转向美工设计发展。一九九四年起开始使用麦金塔电脑，一九九七年后投入数位艺术的创作中，曾入选第三届日本数位艺术创作大赛，自此，便以CG电脑绘图创作者的身份发表作品。

除此之外，他还以网页设计工程师的身份，制作了许多网页。"郊山联络网·绫部"的网页便是出自相根的巧思，他那"富有哲学性的设计能力"，无疑是传递市内外资讯的一大助力。

大学时代，从设计表演会的广告、门票经验，培养了设计能力，也曾涉猎印刷业。麦金塔电脑和各式美术设计软件，都是援助相根在社会上发挥天赋的有利工具。相根非常感恩自己诞生在这个时代，并有能力自由挥洒这些工具。

用笔记下脑海里响起的旋律，谱成乐章；在空白纸上滑

动铅笔，描绘出一幅图画。将灵感具体化，就是给自己最好的心灵抚慰。

认识相根之后，我思考过：人为什么会想要表现呢？人人各自发挥天赋，并表现在社会上（表现社会）的时代，一定会到来。

相根还透露，"过了四十岁，便开始以倒数计时的方式思考人生"。

这句话让我印象深刻。两年之后，我也会步入四十岁的不惑之年。人生，只剩下一半了。

拥有悠闲的时间——心灵丰富的生活方式

灯饰创作者大石明美，在京都市内出生、成长。新世纪拉开序幕那年，一路从京北町、和知町北上，移居到绫部来。

大石说，等自己意识到时，已经开始动手制作灯饰了。大石的作品，全是由和纸、羊毛制的毡布、藤蔓与树皮、穗草或漂流木等身边唾手可得的素材制作而成。

大石二十岁的时候，到一位留学生的朋友家去拜访，看见屋内灯光的摆设相当惊讶。室内并没有像日本人一样用直接照明，照得白花花一片；反而用间接照明，让空间透着些

许幽暗。虽然如此,那抹幽暗却给人一种莫名的平静与心灵的安定。

为何日本总是灯火通亮呢?这样的疑惑挥之不去。某天,大石夜间到唐招提寺参拜,满月的夜空下,走道两旁设有插着萩花的路灯,那如梦似幻的朦胧光影,让当时的大石深深地迷恋。

有人说二十一世纪以前都是太阳的时代。忌讳、讨厌、尽可能地远离黑暗,用人工照明点亮每一个角落。这对现代人来说,代表什么呢?大石的谈话,使我想到,灯光联结着太阳跟黑暗,也许就扮演着幸福之神所降临的"依代"(神灵受召唤后栖息的所在)的角色。

大石记得,绘画老师曾经在课堂上问:"有没有人喜欢画图到废寝忘食的程度呢?"结果只有她一个人举手。她从小就最爱画图、画漫画了;高中时总是提早到学校去,写写诗或什么的,沉醉在文字的世界里。在创作灯饰前,大石曾经从事广告文案,现在则是诗会的会员。

她在川岛纺织学校受过训练之后,又师承世界级的关岛寿子老师和本间一惠老师,学习草编(笼子等容器的编织技法)。一九九二年起便利用自然素材创作灯饰。

大石回想,一直到前几年,自己都还是过着忙碌的生活,忙着全国巡回的联展、手工艺品画廊的企划经营,以及个展

等等。现在,则是一边享受身边的风景,一边过着心灵丰富的生活,且不断地接受新的意识观念。

平时,大石会到小菜园耕种,越过山林去取藤蔓,或是到友人居住的海边捡拾漂流木。

在满足、写意的生活中,大石跟"地球的赠礼"相逢,一边跟素材或自己的内心对话,一边深入"灯的宇宙"中。

大自然的素材遇上了大石这样的伙伴,必然可以创造出世界上独一无二的灯饰。

一九九七年十月,若杉友子跟北平典加母子,从静冈市移居到了绫部。凡饮食界的人都知道,两人是自然食有名的研究者;其中,若杉继承了享誉日本的樱沢如一老师的延寿饮食哲学(东洋的饮食哲学)。

若杉与北平两人都过着不吃鱼、肉、牛乳、蛋、砂糖等的生活,实践先人生活哲学中所谓"身土不二"的理念,享受几乎是"自给自足"生活带来的喜悦。"身土不二"的观念,简单来说,就是无论是食物或是人类的身体,都是自然生产的结果;换句话说,我们依靠空气、气候、环境、风土活着,食物跟人类的状况越是一致,就对身体越有益。

北平也发行团体杂志《萌》,专门报道自然生活、饮食,以及二十一世纪生活方式的相关资讯,全国有将近五百名会员。(我是老会员;我们住在京都市内时偶然巧遇,听到他移

居绫部的消息时还吓了一跳。）

这两位堪称饮食界先驱的佼佼者，常举行农庄体验和季节性的活动，许多仰慕者也会到他们居住的奥上林去拜访。

二〇〇〇年十一月，他们在绫部举办了一场"开创京都府地区活力座谈会"。交流会上，来自远方的旅人，尽情享用了丰盛的飨宴。用精心挑选的食材和调味料，烹调出"身体也会欢喜"的菜肴，展现了所谓温故"创"新的美味。

全席餐点共有十三道菜：蔬菜糯米蒸饭、粟米饭、菜丝绵腐汤、金平牛蒡、芝麻豆腐、豆渣菇菜煮、咸酥车麸、豆渣丸子、天然蒜葱凉拌醋味噌、生姜甜酱油佃煮、醃辣椒、鬼馒头、生八桥麻糬甜点。

若杉在田里播下了和绵的种子，希望有一天能够亲手纺织，剪裁制衣。她朝"衣的自给自足"，及追求"愉快生活"的目标又踏前了一步。若杉的烹饪教室每个月举行一次，非常受欢迎。"绫部的力量"也因此更加茁壮。

栽培好吃又安心的米，是一生的志业

住在绫部市志贺乡町的四方英喜，曾经在朝日电视"人生的乐园"节目中接受采访；该节目专门介绍摸索二十一世

纪人生方向与生活方式的居民。

"四方"是绫部最大的姓氏。四方英喜是土生土长的绫部人，高中毕业之后便离开家乡谋生。从二十二岁到四十五岁，一路从京都——大阪——四国——大阪——东京——京都，全心贡献于服饰文化产业，并从贩卖牛仔裤的业务当中，获得极大的满足。二十七年之后才又返乡归农。

辞去牛仔裤公司二十三年的工作，携同妻子、长男、次男、长女一起到绫部深山开拓自己的田园。绫部的志贺乡町是个空气新鲜、水质甘甜、星光灿烂的好地方。四方在那儿展开了新的生活，并立志"专职生产好吃又安心的米，做个直接贩卖米粮的农夫"。

从很久以前开始，四方就盼望以稻农为一生志业，耕种好吃又安心的米。

"我四十五岁时，下定决心要转行从事没有退休年龄的农业。长年以来，生产并自行贩卖维系生命的稻米的念头，就萦绕在心头，可惜一直跟农业无缘。我老家做的是卖鞋的小生意，妻子娘家则是卖烟酒的小生意，都跟农业没有关系。好！放手去做吧！毅然决然作了这个决定，过程自然是相当坎坷的。"

四方希望可以早日成为独当一面的农夫，因此在务农的第一年完全不使用任何杀虫剂和化学肥料。务农三十多年，

好心却强势、严厉，又具领导能力的米农井上吉夫，总是斥责他"你在扮家家酒吗！""要有效率！速度要快！别让机械闲着！""你可不要小看农夫啊！"四方参加马拉松赛跑，总是能跑完全程，所以向来对自己的体力很有自信。但是，现在连这点自信也完全瓦解了，每天身心都得承受重复累积的煎熬。

四方回忆这一路走来的奋斗历程："割草机的震动，加上死握锄头的结果，两手手指都得了关节炎，用止痛药布贴得满满的，一早醒来麻痹得不能动弹，浑身上下也都痛得要命。在田里驾着大型拖拉机、三十公分大刀片的割草机、六行宽的插秧机、像战车一样的收割打谷机等，重复的劳动实在让人筋疲力尽。日复一日，我每天从清晨六点一直忙到日落后一个小时，在农田里埋头苦干，心中不断激励自己，要为有益人类与地球的农业打拼。"

四方因此瘦了八公斤。

外行人的种稻生活——热情就是最大的动力

志贺乡町离 JR 绫部火车站约有十三公里远，日夜温差大，有着种稻的最佳环境。初夏的萤火虫常常在住家门外穿

梭来去，或在河岸边展翅狂舞，是个自然丰富的好地方。虽然高龄化严重，却是备受瞩目的有趣小镇。最近，梯田莲花园刚刚开放，为庆祝圣诞节而披上圣诞灯饰的拖拉机，更为孩子们带来许多梦想。

四方相信，甘甜的水质加上新鲜的空气，配合太阳公公的恩惠，以及有机肥土壤的滋养，和自己的热情，不需要依赖农药和化学肥料，一定也可以生产出好吃又安心的稻米。

他们一家五口齐心协力地精心种植越光米。不惜付出心血与时间，以取代省事的杀虫剂、杀菌剂和荷尔蒙剂；甚至为了增添稻米的美味，在有机肥料中加了鲣鱼粉末和萃取精华的混合物、米糠，竭尽所能地避免使用化学肥料。

只有种稻的农夫才能深刻了解，安心的米是粒粒皆辛苦的恩赐啊！

志+农工商——创作家的人生

生活可以激发创作

回到绫部之后,我清楚地看见了形成多样"X"社会的可能性。

许多人带着各自的"X"聚集到绫部来,绘画的人、制作陶艺的人、东洋医学的整骨专家、私人看护等等。通过接触这群人的生活方式,我所思考的半农半X变成了一种简单的哲学。

半农半X可能会成为"退休归农"和"兼职农夫"之后,下一个新的生活形式。

从事创作与工艺的人来此,并不只是为了享受田园生活,有不少人在工作之余,非常关心空间、噪音等环境问题。这些人在大自然的生活环境中,心境与风格也会跟着改变。我仿佛已经可以看见半农半X的生活方式展露缤纷的光芒了。

曾到屋久岛拜访作家星川淳的驹沢敏器，在著作《离街入林》（新潮社出版）中描述："星川先生在写作、翻译上的创作，是从生活中衍生出来的副产品，创作活动绝不是第一目的。换句话说，并不是为了写作而在大自然中离群索居，生活本身就是激发创作的泉源。而从事农业也是跟自然对话的手段之一而已，并非为了收入。"

我对于在绫部附近进行创作活动的居民，如何整合创作、农业与生活收入三角关系，并维持其中的平衡，感到很好奇。

于是，我去询问制作吉他的小坂武。四十多岁的小坂在一九九一年移居绫部，一九九七年又移居到邻近的船井郡和知町，在那儿设立了"小坂弦乐器工房"，专门制作原创设计的，或是利用建筑物旧料做成的吉他，以及各种新样式的乐器。他也上网贩卖，动动手指，就可以把信息发往全世界，因此也可以说拥有全球性的市场。

小坂用江户时代的身份制度"士农工商"，来说明农业与自己本行的关系。武士的"士"底下加个"心"便是"志"，生活的影像呼之欲出。

"心中怀着'志'向，过着'农'的生活，制作吉他就是'工'，思考如何行销的问题便是'商'。也就是说，生活主轴是梦想或是志向，跟家人一起过着农业生活，生产工艺作品，并当作商品贩卖，希望成为能引起别人心中共鸣的乐器。"

小坂在制作吉他遇到瓶颈的时候，便会到农田或菜园去，凝视草的叶片或是松果。自然界是装满了设计灵感的宝库，大自然的造型似乎也会影响乐器的样式。世界上独一无二的吉他，将会通过小坂的巧工诞生吧！

敞开心胸　迎接幸福

追求半农半 X 的人，总是很认真、用心地去享受生活与人生。

移居到此地的人们，平常都过着不用花钱的简单生活；品尝着葡萄酒、听着喜爱的音乐、置身在大自然中与自己对话，似乎从中就会衍生出新的什么来。特别引人注目的是，只要在自己家里举办家庭餐会或是迷你音乐会，就会发现每个人都是烹饪大师，而且他们的人生真的很快乐。

移居者家庭的恩格尔系数都很高。不仅自己酿造酱油盐巴，也不惜花钱购买好吃的、安心的食材。大部分的人都认为，比起出外用餐，在家里进行的烛光晚餐更让人愉快。隔三岔五朋友共聚一堂，分享每个人带来的各种新点子，就有可能延伸出新的共创活动。

一人贡献一盘菜的餐会也很有趣，每个人都有自己坚持

的料理方式，自然就会花时间用心烹调。

随着移居者所吹起的新气息，慢慢地绫部也开始改变了。

移居者当中，也有人是为了自我探索而踏入田园生活的，但每个人的共通点就是都有一颗开放的心。换言之，大家都敞开心胸，跟周遭的人搭起友谊的桥梁。也许该说是，关系桥梁的再架构。

有人说，"慢活"是为了重新联结人与人之间的关系，并且也逐渐实现了。现在应该就是心手相连的时代吧！

每个人都在寻找某样东西。为了寻找那颗原石、那自我生命的发光体，拥有扎根的地方是必要的。有了地方，才能够一边在地方上深入扎根，一边探索各自不同的特质。

扎根的地方和多样性的融合是当下极为重要的事情，跟社会有了联结，自己的使命才会开始浮现。

退休之后怎么过？

第二人生提供了首度实验生活方式的机会

都市人追求田园生活并不是现在才开始的，所谓第三波的下乡潮，距今已有几年的时间了。

我想，实践半农半X生活方式的关键就在于，是否能够在活用自己的才能、特质、天赋，造福社会的同时，也获得金钱收入。如果能做到这一点，那么即使是在竞争激烈的时代里，幸福也是指日可待。

第一步，除了下定决心做自己喜爱的事情之外，再也没有第二法门了。从自己喜爱的事着手，而付诸行动就是最大的战略。

上班族刚退休的前两三个月里，都会尝到空虚和疏离的痛苦。跟公司的人失去音讯，真切体认到上班族的生涯已经成为遥远的过去，再也用不着公司的名片，煎熬的日子似乎

就此展开。没有退休生活计划、准备的人，第二人生是很难揭开序幕的。

对许多人而言，第二人生让他们首度有了自行规划生涯的机会。人生也是需要战略的。

是放任自己的惰性过活呢？还是找出自己的"X"，好好展现一番呢？大部分退休的人，都希望自己能够过着有益他人的生活；也有许多人，为了脱离过往的郁闷，而希望置身于新的世界、走入乡村生活。

实际去问过着田园生活的退休人士，他们都说每天可以从身边发掘出新的事物，并从中拾回活力。当然，因为什么都是新鲜的体验，自然也就有辛苦之处；但相对地，朝着前方迈进、跨越困难的意志力，也会跟着涌现。

传统、文化、生活智慧的传承——退休居民如何表现"X"？

现在是创造人生意义的时代。在绫部本地人当中，希望拥有充实第二人生的居民正逐渐增多。

二〇〇〇年六月，奥上林地区为了让老年人能够轻松交流，设立了"樱桦义工团"。这个名字取自地方上一棵桦木科的老树"樱桦"，为林野厅"森林巨人百选"之一，推算已有

四百年的树龄。

奥上林和福井县只隔着一座丘陵，高龄化程度为绫部之最，高达百分之五十九点八。众所皆知，奥上林是被称为"庶民之神"的冈林信康，于一九七二年至一九七六年间度过田园生活的地方。

同一组的组员，每个月定期聚会两次，大伙儿聚集在睦寄町的活动中心，举办"樱桦·老年人的沙龙"。参加者的接送和餐食，都是由义工们轮流支援的。

负责人是住在睦寄町的野野垣美惠子（七十四岁）。曾经长年服务于公家机关的野野垣女士，也是我的笔友，她以满腔的热情经营这个团体，"希望这沙龙可以成为老年人心灵的寄托"。

二〇〇三年三月，我受邀前往参加一个很棒的美食餐会。参加的老年人和义工们，各自带来一道家传料理，大伙儿一同品尝、谈论美食佳肴。超过四十道菜肴陈列在屋子里，很多都是我生平第一次吃到的，例如，盐渍虎杖等腌制食品、地方特殊料理等等。

可见我们所居住的地区，还蕴藏着许多不同的文化，翻过一座山头，就可看见另一个农具、饮食、水质全然不同的多样宇宙。因为远离市街，不曾遭到世俗化，得以守住许多珍贵的事物。

那次餐会不巧跟幼稚园的活动撞期，所以对传统饮食有

浓厚兴趣的内人无法参加。在聚会上我很荣幸获得了发表感言的机会，便鼓励大家："有许多年轻一代对地方特殊料理也很感兴趣，希望您们一定要继续将这智慧传承下去。"

这样的新企划实在大有可为。

因为有人告诉我，民俗研究家结城登美雄，已经成功地在宫城县宫崎町和北上町，分别举办了"饮食文化节"和"食育的乡里创造"。在宫崎町体育馆内举办的"饮食文化节"，摆出了约一千道菜肴，一天之内便吸收了近一万人前来共襄盛举。

结城将北上町的"慢食文化"，通过文字的介绍，发表在《增刊现代农业》杂志上（《慢食的日本！地产地消·食的在地学》（农文协会，二〇〇二年））。

> 宫城县北上町是位于出海口的小镇，人口约四千人，目前正在落实"慢食文化"。（中略）有一份针对北上町十三名女性进行的问卷调查，题目包括：一年里自家生产的食材有哪些？什么时候播种、采收？又怎样烹调料理、加工贮藏呢？
>
> 她们不厌其烦地详细回答，总共列出了三百多种食材，分别是庭院菜园里所栽种的蔬菜和谷类九十种，森林里的山菜四十种、香菇三十种、果实三十种。海里的

鱼贝类、海藻共约一百种。还有，长流不息的北上川也含有鳗鱼、蛤蜊等淡水鱼二十多种。当地的天然纪念物"犬鹫"，翱翔于山谷之间；锯齿状的海岸、汇流向大海的大河北上川、用心耕种的菜园，还有金黄色稻穗低垂的农田，处处皆是蕴藏食材的宝库——大海、山林、河川、稻田、菜园。

如此丰富的自然条件是非常稀有的，可是，为什么还有人说这里是空荡荡的小镇呢？恐怕是因为这里跟宫崎町一样，都没有便利商店、餐厅，也没有商店街的缘故吧。

现在，日渐恶化的代沟是社会病态之一。

人类的发展历史，来自于生活智慧的世代相传。而传统、文化、智慧的传承工作，绝对是非老年人们莫属的"X"。对移居的退休居民而言也很新鲜，可以在新的地方，将累积的知识、技术传递给年轻的一代。换句话说，以文化传承为"X"的表现，也许就是经营第二人生的契机之一，而寻找"X"的暗示则俯拾皆是。

"想要那样子老去"的想法也是一种"X"

在圣路加国际医院的日野原重明，今年九十二岁，二〇

〇〇年九月组成了"新老人会",把七十五岁以上身心健康的老人定义为"新老人",推行汇集"新老人"的智慧与经验,并将之回馈于社会的运动。八十五岁以上的长辈,则尊称为"真老人"。组织的三大口号是:"爱人与被爱、创造、忍耐"。

"新老人会"主要的目的在于传承文化习俗与战争经验、提供健康情报、促进会员的交流与启发、将含有真正教养的生活习惯普及化等等。也致力于跟年轻的世代搭起交流的桥梁。

勇往直前、正面的人生观是需要典范的,也是现在社会所缺乏的。日野原老先生希望"新老人会"可以成为一个榜样,让年轻人也会"想要那样子老去"。将漫长的人生中所累积的智慧与经验,继续留传给后代的子孙,回馈给群众。

确实如此,我记得小时候,见过许多独具个人魅力的大人,总让人不禁想要模仿。可是,反观现在的孩子,却愈来愈不想以大人为学习榜样。日野原老先生指出,最大的原因莫过于教育问题。

大人们总是用"这也不行、那也不行"的威权式教育来管教孩子,孩子们的心当然会逐渐疏远,而学校教育也是半斤八两。于是,有人提倡把"don't"(不可以)改成"let's

do"（试试看）的启发式教育，培养孩子们表达情感、了解生命意义。

相信老年人与退休居民的智慧与经验，将可以助启发式教育一臂之力。同样地，老年人也期待可以渐渐参与新的事物。现在，这个国家仍有许多必须被"创造"的事，而且机会到处都是。

社区事业与农业的融合

"半农半看护"是高龄社会的生活典范

爱媛县柳谷村的人口约一千三百多人，其中由村长领导的私人看护共有一百三十一人。

私人看护是柳谷村唯一的事业，且花费了四年才成立；由此可见村民认为面对村内的高龄化问题，需要靠自己的力量来解决。

我想去探访柳谷村，是因为村长的创举可说是正在推动半农半X的生活方式。农村正快速高龄化，假如建立一个社会体制，让五六十岁的人照顾上一代，往后，受到年轻一代的认同，延续此制度的可能性就会很高。

对于有财政困难的地方自治体系来说，医疗费用及看护费用都是迫切的问题；一旦私人看护的需求降低之后，其费用便能移用到地方政策上。私人看护是具有使命感的工作，

而使命感往往能够带给人活力；如此一来，医疗费用也会跟着减少，自立自强的高龄社会将可实现。

以产柚子闻名的高知县马路村，是最先实践这理念的村庄。

在绫部，NPO法人"绫部福祉拓荒者"（特定非营利活动之法人组织，理事长为曾根庸行），负责提供接送老年人的服务。

服务范围只限于往返医院、公共设施之间，收费以每五公里计算，开始的五公里为三百日元，之后则是一百日元。

服务对象采用会员制，大半是独居的老人、老夫妇或是行动不便的人，共有一千名会员；每月平均利用人数约三千人左右。

一百多位司机都是义工，并且自行提供车辆，约有七十位男性司机是退休人士，秉着"退休后，也想为社会做贡献"的使命感，积极地参与；而女性司机则大多是家庭主妇。这些义工都过着半农半X的生活，对人生也很满足。

不论在哪个地区，每户人家一定都有一辆多余的汽车，可以用来接送高龄老人。喜欢开车的人，来接送老年人自是很理想的，不仅可做自己喜欢的事，还可以为社会贡献心力。

将农耕体验融入孩子的教育中

我喜欢打赤脚在田里工作，并藉此锻炼自己的感性。愈是感性，存活的可能性就越高。人只要隐居在山里一个星期，就能让动物性的直觉苏醒，训练自己的心去感知对大自然的感性、恐惧、敬畏与不可思议。这就是生存的敏感度、对万物的观察入微。

新渡户稻造说过"比例观照"，指的是拥有辨别事物轻重的观察力。换句话说，人类必须拥有对大自然的敏感度，以及了解什么才是真正重要的判断力，而农业正提供了重获感性的绝佳机会。

打造一个付出比获得还要幸福的社会，是每个人梦寐以求的理想，因此"惊奇之心"、"使命多样性"、"世代"、"简单的生活"、"独一无二"、"给予"（一直以来都是追求）等观念都是相当重要的。美国原住民的某个部族，依循着"give away"（付出）的生活哲学，总是将自己的东西或是故人的遗物，赠送给不同的人。

送女儿到幼稚园的时候，在途中跟不认识的老婆婆打了声招呼，老婆婆会因此很开心地送我一瓶啤酒，因为打招呼是表示关心的动作。

为了实践半农半 X，表现的手段与技能都要很强。

绫部最近成立了一所专为情绪障碍儿、自闭症孩子进行心理治疗教育的中心"蓝毗尼学园"。课程当中融入了农耕的自然体验，目的在于疗愈心灵的创伤、重返社群生活。中心正好缺一名四十多岁的保姆，制作吉他的小坂的太太生代，持有保姆的执照，便应征成为学园的职员。

生代还会奏钢琴和手风琴，夫妻俩经常会同一名小提琴手，四处举行演奏会。艺术家总是十分关心和平的问题，通过音乐抚慰人心的演奏者也很多。

绫部除了有"蓝毗尼学园"之外，还有全国著名的听障学校"休憩村"；在那儿，也有农耕和编制稻草注连绳（祭神或新年时的挂饰）的活动。

此外，"蓝毗尼学园"还计划举办农耕、烧炭、山林管理、烤面包等活动。我也希望他们齐心协力耕种的无农药稻米，可以为学园赚取经费。

我一边除草、一边思考着：稻田蕴藏了各种力量，既可养育许多生命，也可教育我们、治愈我们的心灵。

温和的农村复兴、城镇重划

不耕耘稻田的自然农夫，以惊人的口吻表示："虽然高喊

农村复兴、城镇重划的口号,但我们要以温和的方式复兴、重划。"让人恍然大悟,又深深感动。

自然农是极度遵从自然生态的一种农耕方式。以不翻动土壤为基本观念,进行无农药、无肥料的种稻,而且大多数都是不除草的。

翻动土壤会让农田原有的能量丧失;自然农也绝不与虫、草为敌,因为虫草死去后都会化成土壤中的养分。这样一边维持农田里自然生态的延续,一边生产农作物,追求人类与自然环境共生的平衡。

但是,现代农业为了提高收成量,已将稻田人工化,不仅破坏了自然生态,也危及人类的健康。

实施至今的农村复兴、城镇重划活动,皆有优缺点,且不管从哪个角度看,那些人似乎想证明借助外力、人工化的改造才是真正的农村复兴。

其实,每个农村、城镇都拥有自己的乡土能量,只要发掘出这股能量,便能将原本地方上的味道展现出来。真正的复兴,并非导入外来的事物,而是必须重新去发掘被忽略的、潜在的东西,去寻找"X"。若是人工的农村复兴、城镇重划持续下去,我们将会失去原有的身份归属。

从现在起,无论是农村或城镇,藉着"寻找潜藏的东西"来"重划城镇",一定会成为令人瞩目的话题。在地学果然是

不可忽视的资源。

事实上，这样的理念仍有待开发。我们该学着时常提醒自己，地方上一定拥有什么、存在着什么，不需要引进外来的新事物，发掘出原本蕴藏的东西才重要。

最近"栽育农村"、"栽育城镇"的说法已相当普遍，从"复兴"的想法转变成在地方上扎根的"栽育"，可见地方建设的观念不断在改变。其中，私人看护、教育等社区事业的发展，肯定大有可为。

NPO的数量、社会的课题——萌芽的创业机会

在务农的乡民当中，也有许多人是拥有关怀社会的"X"的。例如，某些人的"X"就是想为残障人士，或是因工作关系而无法耕田的居民生产稻米。河北卓也（三十多岁）是绫部年轻一代的农人，眼看着绫部逐渐没落，于是也想为乡里做些什么。他利用绫部产的山田锦米，酿造讲究的日本酒"穗乃花"，作为酒店的主要商品。

单凭农业过活的人，不一定可常保心灵的平安，因此，我们为老年人、地方上的孩童等推动许多公益活动，而社会公益活动可使原本充实的生活更圆满。这样的意识提升，不

仅对人们的生活影响重大，也使整个社会的未来充满希望。

时代趋势如钟摆般大幅度摇晃着：一端，社会上凶恶犯罪率增高、道德观念式微，使负面因素显著；另一端，活用"X"而引导社会迈向正面的群众也与日俱增。只要积极寻找"X"的人逐渐增多，那么社会也将跟着朝光明的方向前进。

今日，已经有许多NPO相继成立，单凭这点便能掌握各种社会问题。NPO虽然没有商业利益可言，却是能发挥个人所长的空间。增加NPO的数量本身就是一种使命，也确实是一个了不起的目标。

当今的日本企业，也愈来愈关注自己的社会使命了。

我指的并非单纯的义工行为。建议年轻人、女性创业的片冈胜，用"义工商"来形容这种活动，即商业与义工的结合。

以创业为主要手段，找出自己擅长的技能和社会的连接点，作为工作内容。换句话说，就是寻找自己的长处，发挥、贡献于社会，并将其事业化。今后，"市民创业"、"社福创业"将会成为新时代的一种新商业体系。

基于这点，人们也必须视自己为人生的经营者，并从这角度去看世界吧！长期以来思考环境问题的人，面临的最后一道关卡，也是人类一生的课题，就是"人们要以什么维生"这个问题。人们该如何过着既善待地球环境，又能储蓄金钱的生活呢？

为了解答这个问题,我们将活用自己的长处,创造出新的价值。

有时我也会疑惑,如今消费率这么低,是否因为大多数商品是没有用的呢?就如伊藤洋华堂超市的铃木敏文说的,可以触动消费者心中"琴弦"的工作,自然就会有"金钱"可赚,而我相信农业含有许多可以触动"琴弦"的感性因素。

纵然农家生活可以跟社区事业结合,但基本上,最重要的还是要尽可能了解自己的"强项"。

半农半 X 的生活是创造幸福的新智慧

"半农"的适当规模,一天的工作量是多少?

行走在逐渐荒废的乡野间,我开始思考着:人到底需要多少土地才够?

前苏联文豪托尔斯泰创作的寓言故事《人到底需要多少土地才够?》,令人深切地体会到,人类必须能够分辨分量、限度,并且懂得知足。这个问题也引发我思考,从事"半农"的人,又该耕种多少田地才够?所谓适当的规模又是多大呢?

以下这个寓言被编入了《人到底需要多少东西》一书中(铃木孝夫著,飞鸟新社出版),故事内容是这样的:

> 前苏联的农村里,住着一个贫穷的农夫,他千辛万苦地终于挣得了一块小田地,生活也因此好过了些。但农夫不满足,一直向往拥有更多的土地,因此当他听说

某个地方，可以用很便宜的价格买进广大的土地，就立即带着仆人赶了七天七夜的路前往。

农夫见到了当地的村长，村长宣布说："明天从日出到日落，只要是你绕一圈走完的范围，都是属于你的土地。"但附带条件是，如果在日落之前没回到出发点的话，一切都得作废。

农夫想到自己将成为大地主，兴奋得整晚睡不着觉。天一破晓，农夫便出发了，一路走，所到之处，眼到之处，他都想占为己有。待他一回神，看到太阳几乎就要落西，才发现自己已经走到非常远的地方了，只好慌慌张张地朝出发点狂奔。

他上气不接下气地在日落的前一刻抵达，接着便在等待的村民面前倒下了。就在村长赞叹不已的同时，他从口中吐出鲜血，一命呜呼。那一瞬间，太阳也正好没入了地平线。

随行的仆人挖了一个坑，埋葬了农夫，而那墓地的大小，就是农夫需要的、全部的土地了。

到头来，我们还是耕种自己所需要的范围就好，也比较自在、安心。自己能够除草的范围，必然就是一家人吃得饱的分量了。超出这范围，不但体力负荷不了，过度的辛劳也

会影响到"X"的发展。况且，一旦生产量提高，便需要依赖机械、农药等来处理，这样就与半农、小农的理念背道而驰了。

为了享受田园生活，而靠全职农业来维持生计，是非常辛苦的，最好是量力而为。

欢迎兼职、打工人士加入田园生活的行列！

以往烦恼土地太小的日本农家，现在则为广大的田地而忧心；一旦失去了劳动力，拥有田地顿时变成一种负担。在日本各地，休耕田或废耕田一定不少吧！

《增刊现代农业》杂志《从地方起步的日本再生》（二〇〇三年二月号）的编辑后记里，这样写道："农村后继无人所产生的废耕田，以及都市里兼职、打工、退休人士、失业居民等，两种负面现象若经过整合，或许有可能创造出良好的新农村生活方式。"

我不认为所有无固定全职工作的人或退休人士，都是造成社会负面现象的原因。我确实听说过，许多人想从事全职工作却无法如愿，便只好兼职；还有退休人员虽然想继续工作，但已没有工作岗位容纳他；而无法找到恰当的切入点，

无法顺利开始第二人生的退休人士也不在少数。这些都是社会的课题。

日本食粮的自给率是百分之四十，在先进国家中是异常低的。担任生产食粮工作的人仅仅占总人口的百分之三，而且，其中每三人就有两人超过六十岁。

今日，"地产地消"、"县产县消"、"国产国消"、"季产季消"是让农业生活形态融入商业的一种观念，并以此区隔产品、生产方式、贩卖方式，以及贩卖场所。

"季产季消"指的是食用在当季、当地所生产的食物；其他则提倡在该地区所生产的食物，就在该地区消费。如此的市场区隔是可行的，规模小的农业就"地产地消"、"季产季消"，规模大的就"国产国消"。

企业经营，是大家分享有限的大饼；但农业却是个不断扩大的世界，只要有生产意愿、有耕种的田地，就能生产出无限多的农作物。

此外，企业界有所谓的裁员危机，是任何人都可能被替换的环境；相对的，农业却是每个人思考、技术各有不同的专职世界，每个人都以独一无二的方式存在。就像之前介绍过的新几内亚的阿洛凯瓦族，田园可以显露出耕作者的内心世界；换言之，交换、替代是不可能发生的。

基于这些理由，我想鼓励兼职的、退休的、失业的人，

并拍拍他们的肩膀说:"抱着'X'到农村去吧!"

我也极力欢迎有志成为艺术家、音乐家或演员的兼职人士到农村来。在大都会里花时间追逐金钱,并没有多少时间可以学习、磨炼,可是在农村里培养自己的感性,也许就能让潜在的才华开花结果喔!在当地人面前发表创作,也是很好的锻炼;若是能在农村里设立实验艺术工作室、实验剧场,大伙儿也会跟着高兴。现在,在庙寺、神社、梯田或乡野间,以大自然为舞台的艺术,正积极上演呢!

用"半X"来提高"梦想的自给率"

日本的食粮自给率极端偏低,想必梦想的自给率也很低,如果能够提高梦想的自给率,日本应该可以成为更美好的国家吧!或许我们应该设法以"梦想建国"来代替贸易建国才对。

描写奥斯维辛集中营生活的名著《夜与雾》(*Night and Fog*)(三铃书房出版),作者维克多·法兰克(Victor Frankl)说过:"丧失生存的意义,比环境问题或社会的一切混乱,更教人痛彻心扉。"

真是一针见血。当今年轻人跟没见过面的、不认识的同

好，相约集体自杀，不正好说明日本根本丧失了生存的意义，变成了遍寻不着人生意义的社会？

还有，拥有梦想明明是生命力的表现，竟有许多人没有梦想可言。甚至有年轻人说："如果不能实现梦想怎么办？那不就很可悲？所以我没有梦想。"

为什么会落到这步田地呢？我想，追根究底可以追溯到孩子的童年时期吧！

出生之后的婴儿跟父母亲会有一段亲密的共处时光。接下来的日子，孩子开始跟同年的小朋友进行团体游戏，也跟家长、其他人进行大量沟通，认识人我之间的关系。可是，现在这样的机会却极度减少。为了避开在外面玩耍的危险，父母长时间把孩子留在屋里一个人看电视、玩电脑游戏，跟他人的关系变得十分淡薄。

丧失生命意义的主因，应该就在这儿了吧！

即使到外面玩耍，也是被水泥所包围，根本无法体验在乡村跟万物对话、发现生命循环的乐趣，活动力跟感性都因此而变得迟钝。我们需要通过视觉、嗅觉去感受，如果五官没有充分感受的机会，那么头脑的思考也不可能灵活。

在头脑科学的分析中，生命力跟梦想的能力、实践力有密不可分的关系。当中最重要的就是感性、精力、柔软性，再加上组织性强的思考能力；而要培养思考能力，势必要锻

炼自己的头脑。听说锻炼头脑的方法很有限，其中之一便是跟人群、跟万事万物之间的沟通能力。通过沟通培养情绪、情感，也是非常重要的。

如果真是这样，那么半农半 X 是否可说是提高"梦的自给率"最佳的生活方式呢？

当然并不只局限于梦想而已。就如同这一路描述的种种，半农半 X 是一种解决问题的生活方式，可以预见未来的生活，也可以化危险为好时机。一种不仅可以解决自己内心的问题，也可以一并解决大众面临的难题的人生之道。

"两只手，有一只手是为别人而存在的。"（《无偿的工作》永六辅著，讲谈社出版），正是半农半 X 的真实写照。从今以后，我相信人们将会怀着这样的观念，去从事半农半 X 的两种重要志业吧。

约在一个世纪以前，夏目漱石跟他的学生说道："啊！这里有我该走的道路啊！每往前一步，就多一份收获！当这样的感叹在心底响起时，你们应当是第一次有了心满意足的感觉吧！"（《我的个人主义》）。

此刻，我心深处也响起了这样的感叹。

半农半 X 的理念是我航行在二十一世纪小小的、小小的竹筏。尽管如此，我直觉地认为，或许有人正在某处等着这竹筏经过呢。现在，我真正的人生就要展开。

| 附录　作者专访 |

巨大的改变正转动着

Q：从二〇〇三年七月本书出版至今，半农半X生活的发展，是否有什么特殊的变化？有没有遇到什么困难呢？

A：《半农半X的生活》在东京和大阪的各大型书店陈列销售，读者主要年龄层集中在二十到四十岁。本书是由日本最具代表性的电子品牌SONY旗下子公司新力杂志鼎力出版，加上关心群众增加，可以说让我有了跟新世代更进一步接触的机会。

书发行之后，几乎每天都有读者的感想信函从各地涌来，告诉我"半农半X并不只是理想，而是非常贴近现实的想法"，而且"是今后不可或缺的生活思想之一"。

朝日新闻的书评以"商业书籍"介绍《半农半X的生活》；二〇〇五年元旦，每日新闻的专题报道"团块世代今后的出路"更是以半农半X为大标题，描述半农半X如何引领二十一世纪的人生方向；而国营的NHK电视台，则在《邻家亲土力》的节目当中，视半农半X为优异方案进行采访，介绍给全国的观众知道。使我真实地感受到新时代一步步地来临。

三年过去了，我还是不断收到读者的反馈，甚至有人大老远跑来拜访我居住的京都府绫部市。《半农半X的生活》既是中学生暑假撰写读书心得的指定读物，也是大学生毕业论文的主题。也有人带着书，搭乘"和平号"环游世界；还有青年海外协力队的队员通过网络订购，带去赴任地阅读。在日本的东北地方，半农半X甚至被纳为都市计划和建筑设计的理念之一，成为研究该地发展可能性的主要指标，研究内容最后也正式出版发表。

我确信，巨大的改变正在转动着。半农半X的种子撒遍各地，且正在逐渐萌芽。这样的发生是极其特殊的，完全没有阻挠，可说是一项奇迹。

Q：如果想要过半农半X的生活，需要什么实际上（例如：金钱）的准备？又该有怎样的心理准备呢？

A：首要的准备工作便是提高自己的"X"能力。这个时代，都市里的白领族群若不持续提升自己的能力（喜爱的事物和特有的才华等等），就会难以生存下去；半农半X的生活也是如此。

陶艺家不能只是满足于自己的作品，停滞不前，时时探究如何使个人的创作更加美好，是很重要的。比起实际的金钱或农耕学习，提升"X"的表现能力更具有价值。要点就在

于"专注",一个人应当尽量除去迷惘,避免一心多用,专心投入自己选择的领域。

Q:如果要在其他国家实践半农半 X 的生活,应该注意哪些事项呢?请以过来人的角度给一些建议。

A:在当地社会里,一定有许多人拥有共同的生活理念,建议您多多利用机会跟这些人接触、交流,形成某种联络网。而选择从自己喜欢的居住地区着手进行,会是个不错的起点。也可以主动跟别人提起:"日本有一种最先进的生活方式,叫做'半农半 X'耶!"进而搭起友谊的沟通桥梁。

只要用心寻找,半农半 X 的同好一定就在身边。相信不仅是移居的艺术家,包括在地的居民,也一定有人十分向往这样的生活方式。

Q:年轻夫妇带着小孩尝试半农半 X 的生活,也许大自然对上中学之前的小孩子来说,是最理想的,但是,是否会影响将来的教育?会不会为了让小孩上理想的高中、大学,而不得不全家搬回都市去?是否有教育资金方面的问题呢?

A:半农半 X 的生活无论在大都会或是农村乡镇都很适合。就教育而言,重要的是对未来教育持有清楚的理念与方

向。只要能确实掌握教育的本质与中心理念，那么城市或乡村将不再是问题。

首先，请好好思考自己到底在追求怎样的未来，而打造这样的未来又需要哪些力量？最重要的是本质的清晰度，以及对核心的掌握能力，切忌摇摆不定的信念。

不必担忧金钱，一旦循从自己的天职，落实自己的使命，上天一定会帮助我们得到快乐的生活。

Q：盐见先生称自己的"X"为"天职使者"，又是半农半X研究所的代表，请问将来是否有可能跨越国界，跟其他追求半农半X的生活的人合作？

A：如果能够在各国设立半农半X研究所，且各自拥有一套交流网络的话，那将是一件令人欣慰的事。我离跨越国界、辅助国外半农半X的实践者；应该还有一段距离，也将花上很长一段时间。但真心希望将来有机会参与新的合作计划及创造新的价值观。

Q：如果个人想开始半农半X的生活，应该如何进行？团体组织会是比较容易的方法吗？

A：都市居民也许可以先从寻找"市民农园"，或是从开

辟自家的"阳台菜园"开始。我希望每个人都能够从播下一颗种子、接触泥土，开始体验半农半 X 的生活。

若是想移居乡下的人，移居地的选择将是最重要的第一步。我希望每个人都能够重视自己的灵感，找到安居乐业的所在。年轻的世代，也许可以藉由组织社团或 NPO 非营利机构开始跟进。

我想再强调一次，最重要的莫过于实践半农半 X 的地方，请您务必相信自己的感性所指引的方向。再者，一个地方若住有许多深具个人独特魅力的人，也会是容易开创半农半 X 的生活的另一项条件。

Q：半农半 X 是顺从自然的简朴生活、实践天赋、积极参与社会的生活方式。如今的世界俨然已成为一个地球村，以半农半 X 的哲学来看，我们又该如何跟地球村里的社会保持联系呢？

A：身处地球村的我们，可以互相交流彼此的"X"、才能、热爱的事物。生活的重心在于创造出新文化，作为送给未来世代的赠礼。

我坚信人人都拥有独特的"X"，理应尽情发挥、互相鼓舞，共创 X 互惠的美好社会。

Q：半农半 X 的生活可能降低社会的失业率吗？

A："半农半 X 的生活"也是一种强调凡事尽量自己动手做的生活方式。在工作上，并不依赖政府的辅助机构，例如到日本的"哈啰工作"（职业介绍所）去找工作，而是创造出专属自己的职业。

失业是一种看不见自己的工作为何、看不清自己人生使命的状态，也可说是一种人生的过渡时期。现在是新行业纷纷冒出头的时代，也许既存的行业并不适合自己，也许未知的工作就在不远的未来等待您发掘，有气概创造自己的工作，是非常重要的。

Q：普通的生活跟半农半 X 的生活最大的差异在哪里？

A：最大的差异在于是否意识到自己的"X"、"使命"与"天职"。再就是半农半 X 借由亲近大地、植物，愈治自己的心灵，超越以人类为中心的自私主义。还可从大自然中感受到生死交替，感念被赋予生命的可贵。

半农半 X 教人从天地之间获得灵感与启发，再通过自我对话，意识到今生必须完成的理想，并在生活中落实个人的使命。

Q：最后，请赠送一句话给在人生旅途中迷路、犹豫的人。

A：每个人其实早已具备今生所需要的一切，只是不自觉而已。所有的一切早已被安排、备妥，用心去感知自己潜在的可能性，活用"既有的一切"，就能创造出"世上未有的新事物"。

我也曾经认为自己一无所有，事实上只是忽略了早已拥有的丰富宝藏，没有加以活用而已。从"X"的观点来看，无论是家人、朋友、邻居或是职场上的人，每个人都拥有美好的一面。不只是人类，就连动植物和森罗万象中的生命，都拥有自己的"X"。

让我们齐心协力，创造可以让你我的"X"得以尽情发挥的社会吧！一切的一切都取决于您的勇气与决心。